JAEWON 11
ART BOOK

빅토르 외젠 **들라크루아**

도서출판
재원

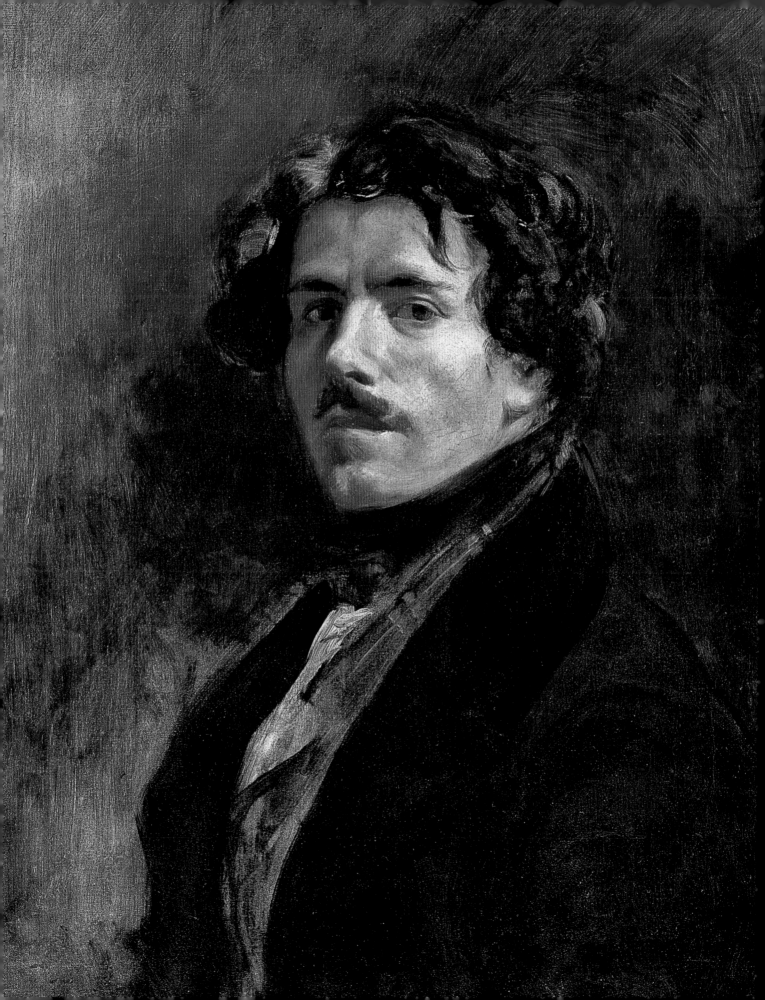

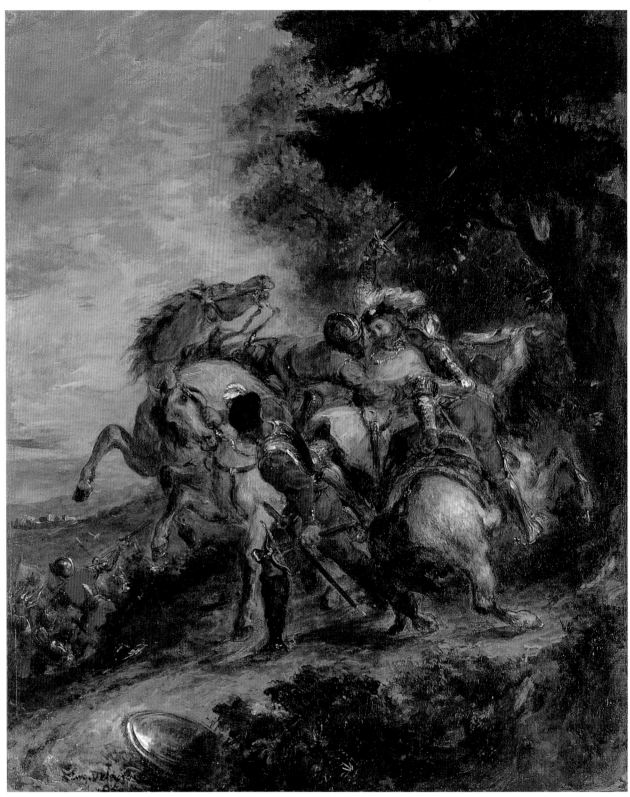

괴츠 남자들에게 납치되는 웨이슬링겐
1853, 유화, 73.3×59.3cm
세인트 루이스 미술관

Ferdinand Victor Eugene Delacroix

1795 루이 16세의 사형에 국민공회의 일원으로 찬성표를 던진 샤를 들라크루아가 혁명정부인 신정권에서 외무장관이 된다.

1797 외젠 들라크루아의 친아버지로 소문난 탈레랑이 외무장관이 되고, 아버지 샤를 들라크루아가 네덜란드 대사로 부임한다.

1798 4월 26일 파리의 남동쪽 세느 강에서 멀지 않은 교외인 모리스의 샤랑통 가에서 네덜란드 대사인 아버지 샤를 들라크루아와 어머니 빅투아르 외벤 사이에서 3남 1녀의 막내 아들로 페르디낭 빅토르 외젠 들라크루아가 태어남. 1741년생인 아버지 샤를은 프랑스 상류계급 출신으로 학교의 교사직으로 출발하여 지방도시의 시장 비서와 지방의원을 역임한다. 이후 혁명에 투신하여 국민공회의 일원이 된다. 1758년생인 어머니 빅투아르 외벤은 파리의 가장 유명한 가구 제조업자이며 루이 16세의 왕실가구 제조업자이기도 한 장 프랑스아 오뱅의 딸이었다. 1779년에 태어난 큰형 샤를 앙리는 나폴레옹 제정 당시 군인이 되어 훗날 장군으로 명예롭게 퇴역을 한 사람이다. 1780년에 태어난 누나 앙리에트는 집안의 후광에 힘입어 외교관인 레몽드 베르냐크와 결혼하였으며, 나폴레옹 시대의 프랑스 화단 1인자였으며 저 유명한 〈나폴레옹 대관식〉을 그린 화가 루이스 다비드의 모델이 되기도 하였다. 이 그림은 〈베르냐크 부인의 초상〉으로 지금도 파리 루브르 미술관에 전시되어 있다. 1784년에 태어난 작은형 앙리 역시 큰형 샤를처럼 직업 군인이었다.

1800 아버지 샤를이 마르세유의 지사로 부임하다.

1803 아버지 샤를이 보르도의 지사로 부임하다.

1805 외젠 들라크루아가 7살이 되던 이 해 11월 4일 아버지 샤를 들라크루아가 지사로 있던 보르도에서 사망함.

1806 아버지 사망 후 어머니 빅투아르 외벤이 보르도를 떠나 파리로 돌아와 고명딸 앙리에트 드 베르냐크와 함께 살기 시작한다. 8살의 들라크루아가 기숙 학교인 리세 앵 페리알에 입학하여 고전에 대한 교양을 쌓았으며 음감에도 탁월한 재능을 보였다고 한다.

1807 직업 군인이던 둘째 형 앙리가 프리틀란트 전투에서 사망함.

1813 외숙인 앙리 프랑스아 리즈네르의 소개로 다비드의 제자로 당시 유명한 고

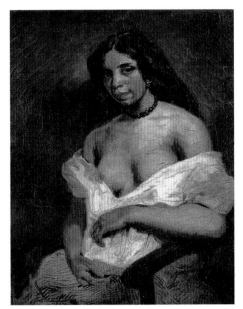

아스파시의 초상, 1824, 유화, 81×65cm,
몽펠리에, 파브르 미술관

전파 화가인 피에르 나르시스 게랭을 만나다.

1814 어머니 빅투아르 외벤이 사망하고 들라크루아는 누나 앙리에트 부부와 함께 살기 시작함. 루앙의 고딕건축물에 감동을 받다. 나폴레옹이 엘바 섬으로 유배됨.

1815 17세의 들라크루아가 피에르 나르시스 게랭 남작의 아틀리에에서 그림을 배우기 시작한다. 샹피옹과 〈메뒤즈 호의 뗏목〉으로 유명해지는 제리코를 게랭의 같은 제자로서 만나다. 나폴레옹이 엘바 섬을 탈출하여 다시 황제에 오르나 워터루 전쟁에서 영국의 웰링턴에게 참패하여 100일 천하는 막을 내리고, 나폴레옹은 세인트 헬레나 섬으로 다시 유배된다. 루이 18세가 즉위하다.

1816 국립 미술학교인 에콜 데 보자르에 입학한다. 게랭이 교수로 임명되었으며, 이 학교에서 들라크루아는 영국의 수채화가 코플리 필딩에게 수채화 기법을 배우는 한편 루브르에서 거장들의 작품을 모사하며 그림 그리기에 열중한다. 이 미술관에서 알게 된 티치아노, 틴토레토, 벨라스케스, 특히 루벤스에 심취함.

1819 생트 외트로프 오르스몽 마을 성당을 장식할 〈추수기의 성모〉를 주문받아 제작한다. 8월의 살롱전에 제리코의 〈메뒤즈 호의 뗏목〉과 앵그르의 〈누워있는 오달리스크〉가 출품되었으며 제리코는 이 작품으로 이름을 날리기 시작한다. 들라크루아는 이 작품속에서 모델이 되기도 하였는데, 〈메뒤즈 호의 뗏목〉의 왼쪽 아래에 있는 시체 2구 중 하나가 들라크루아였다.

1820 아작시오 성당에서 주문받은 〈성심의 성모〉를 그리기 시작하다. 이는 제리코에게 들어온 주문이었으나 제리코가 들라크루아의 어려운 사정을 알고 양보함. 르 루루에 사는 큰형 샤를 장군의 집에서 8월을 보내다. 9월 죽은 어머니가 생전에 사 두었던 브와스의 숲에서 지내다. 말라리아에 걸려 고생함.

1822 4월에 열린 살롱전에 〈단테의 조각배〉를 출품하였으며, 이 그림은 즉각 큰 호응을 불러일으키게 되고, 24세의 들라크루아 드디어 화가로서 명성을 얻게 된다. 정부가 이 그림을 구매한다. 왕당파 화가 제라르 남작이 〈단테의 조각배〉를 본 후 들라크루아의 천재적 재능을 칭찬함. 이 작품은 단테와 베르질리우스가 지옥의 강을 조각배로 건너고 있을 때 지옥에 있던 망령들이 살려 달라며, 조각배에 매달리고 있는 처참한 광경을 그린 것이다. 기존의 화가들과는 달리 들라크루아만의 표현기법이 충분히 두드러진 작품으로 심사위원인 그로의 적극적인 추천을 받았다고 함. 역사가이며 정치가인 루이 티에르가 들라크루아를 적극적으로 후원하기 시작함.

1824 1월 낭만파의 선구자인 제리코가 말에서 떨어져 젊은 나이에 죽자 들라크루아는 슬픔에 빠진다. 루이 18세가 죽고 샤를 10세의 반동 정치가 시작되었으며, 낭만파 최고의 시인 바이런이 그리스의 독립 전쟁에 종군하여 병으로 사망함. 영국에 대한 흥미가 깊어져 수리에로부터 영어를 배워 바이런의 작품과 셰익스피어 극에 몰두하게 됨. 파리의 살롱에 출품된 영국화가 컨스터블의 〈건초 수레〉를 보고 감동받아 그의 영향을 받게 된다. 8월 들라크루아가 〈키오스 섬의 학살〉을 살롱에 출품하여 많은 지식인들로부터 극찬을 받다. 특히《적과 흑》의 작가 스탕달과 화가 제라

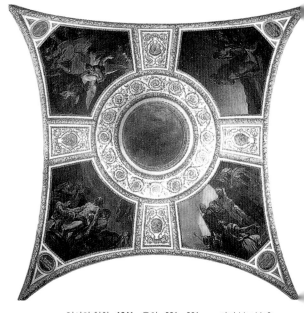

역사와 철학, 1841, 유화, 221×291cm, 파리 부르봉 홀

르 남작이 극찬을 함. 하지만 기존의 화단과 비평가들로부터는 키오스 섬의 학살이 아니라 그림의 학살이라며 심지어는 기초 데생도 모르는 화가란 악평까지도 듣게 됨. 정적이며 우아한 그림들에 길들여진 고전파의 시각에서는 들라크루아 그림이 보여주는 인간적인 감동의 표현은 실제로 웃기는 그림이고 있었다. 이 그림은 드넓은 하늘아래서 죽거나 지친 그리스인들의 절망과 고통이, 그리고 말을 탄 오만한 침략자 터어키군의 잔혹함이 들라크루아의 천재성으로 풍부하게 표현되어 있다. 〈키오스 섬의 학살〉은 정부가 사들였으며, 지금은 루브르에 전시되어 있다. 이 작품은 들라크루아를 신고전주의 화풍에 도전하여 낭만주의란 새로운 화풍을 일으킨 기수로 부각시켰다. 기존의 고전파 화가들은 기품과 확실한 형체로 우아함을 강조해 그림을 그렸으며, 그리스나 고대 로마의 신화 및 전설에서 그림의 주제를 구했다면, 들라크루아는 고전파의 형식적이며 정적인 미를 거부했다. 그는 인간적인 감동과 생명감을 약동하는 곡선으로 표현하였으며, 중세의 전설 또는 근세의 문학 작품속에서 주제를 찾았다.

1825 세계 최초로 철도가 개통된 영국을 여행함. 영국에서 터너와 컨스터블의 작품을 감상하며 셰익스피어의 연극과 괴테의 파우스트를 관람하다. 들라크루아는 셰익스피어와 괴테에 열광적으로 감동을 받는다. 셰익스피어의 연극이 주는 인간의 미묘한 감정과 갈등, 그리고 그것들이 뿜어내는 우수에 찬 아름다움은 음악과 문학에도 뛰어난 감수성을 갖고 있던 들라크루아에게는 너무나 벅찬 감동이었다.

1826 파리 4구에 위치한 도서관 아르스날에서 샤를 노디에가 주관하는 낭만주의 문학 살롱을 드나들며 빅토르 위고와 친분을 쌓다. 터어키군이 그리스 미솔롱기를 점령하자 들라크루아는 이를 문명에 대한 야만의 침략으로 간주하고 8월에 열린 살롱전에 〈미솔롱기의 폐허에 선 그리스〉를 출품함.

1827 4월 누나 앙리에트가 사망하다. 〈파우스트 앞에 선 메피스토펠레스〉 제작.

1828 살롱전에 〈마리노 팔리에르의 처형〉과 〈사르다나팔루스의 죽음〉 등 많은 작품을 출품하여 입선한다. 특히 〈사르다나팔루스의 죽음〉은 낭만주의 회화에 가장 충실한 대역작이다. 사르다나팔루스는 앗시리아의 압정 군주로 반란군이 궁전에 침입해 불을 지르자 자신이 총애하던 궁녀들을 불러놓고 노예에게 명하여 한 명씩 찔러 죽인다. 이 잔인한 광경을 국왕이 침대에 누워 태연한 태도로 바라보고 있는 정경으로, 중앙에 있는 국왕과 그를 둘러싼 여인들의 처절한 몸부림과 칼을 찌르는 노예들의 격앙된 동세가 극적 대비된 작품이다. 이 그림은 신고전주의 비평가들로부터는 악평을 받았으나, 들라크루아 자신은 이 악평으로 인해 오히려 자신의 그림에 대해 확신을 갖게 된다. 〈파우스트 앞에 선 메피스토펠레스〉와 〈미솔롱기의 폐허에 선 그리스〉가 런던의 갤러리에서 전시된다. 7월 오를레앙 공작으로부터 〈미사를 올리는 추기경 리셜리에〉를 의뢰받다. 내무장관에게 낭시 시립미술관을 장식할 〈낭시 전투〉를 주문받다. 베리공작 부인에게서도 〈푸아티에 전투〉를 주문받다.

1829 괴테의 《파우스트》를 주제로 그린 17점의 석판화 연작을 모트 화랑에서 전

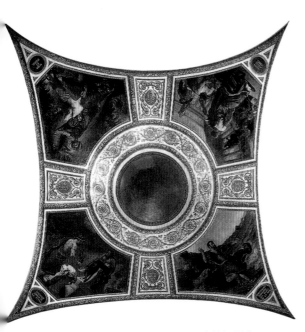

역사와 철학, 1841, 유화, 221×291cm, 파리 부르봉 홀

시함. 이는 《파우스트》의 불어 번역판에 삽입하기 위해 제작된 것이다. 화가 제나르의 살롱에서 낭만주의의 대변자이자 소설가인 스탕달을 만나다.

1830 32세의 들라크루아가 《르뷔 드 파리》에 라파엘로와 미켈란젤로에 대한 2편의 평론을 게재함. 〈미사를 올리는 추기경 리셜리에〉를 주문했던 오를레앙 공작이 루이 필립 왕이 됨. 〈민중을 이끄는 자유의 여신〉을 제작하기 시작함. 7월 혁명에서 얻은 영감으로 제작된 이 작품은 들라크루아가 낭만주의 화풍으로 그린 마지막 작품이란 평가를 받게 됨.

1831 1월 〈회화 조각의 자유협회〉에 참가함. 3월 신정부로부터 레지옹 도뇌르 5등 훈장을 수여받음. 7월 살롱전에 〈민중을 이끄는 자유의 여신〉 출품.

1832 들라크루아가 외교관으로 모로코를 방문하는 샤를 드 모르네 백작의 수행원으로 스페인과 모로코를 여행함. 이 여행은 1월부터 6월까지 계속되었다. 이 여행에서 들라크루아는 색채에 많은 영향을 받게 된다. 아라비아의 신비한 풍경과 동물들, 그들의 옷과 그들의 매력적인 야만성은 들라크루아의 작품속에서 죽을 때까지 계속 남아 영향을 주게 된다.

1833 스승 게랭 사망하다. 쇼팽의 연인이자 여류작가인 조르주 상드를 만나 교류를 시작함. 아돌프 티에르의 주선으로 부르봉 궁에 신축하는 국민회의실의 국왕 알현실 장식을 의뢰받다. 이는 정부 관청 장식을 처음 의뢰받은 것으로서 그의 능숙한 색채로 치장된 이 건물 장식은 들라크루아를 파리 미술계의 거장으로 사람들에게 인식시키게 됨.

1834 셰익스피어의 《햄릿》을 위한 석판화를 제작함. 조르주 상드의 초상을 그림. 조세핀 드 포르제 남작부인을 만나고 오랫동안 그녀와 정부관계를 유지함. 모로코 여행에서 받은 영감으로 그린 그림들을 살롱전에 출품한다. 특히 〈방안의 알제 여인들〉이 주목을 받았으며 이 그림을 루이 필립 왕이 구입함.

1835 1월 후두염으로 고생을 한다. 관학파 화가이며 파리 화단의 대가 그로가 자살로 생을 마감하다. 그로는 그의 스승 다비드의 뒤를 이은 고전파의 계승자로서 황제에게 남작의 작위를 받은 화가였으나, 그 자신은 고전파의 화풍보다는 강한 색채로 인물의 움직임이 강조되는 화풍을 추구하고자 하였다. 이런 그로의 시도는 스승 다비드에 의해 번번히 좌절되었다. 스승과 자신의 변화된 화풍 속에서 고민하던 그로는 결국 세느 강에 몸을 던져 생을 마감하였던 것이다. 들라크루아가 국민회의실의 천장과 벽 그림을 완성함.

1837 들라크루아의 그림에서 역사와 신화, 종교와 인간의 고통이 어우러지는 많은 걸작들이 탄생하기 시작함. 제라르의 죽음으로 공석이 된 학술원 회원에 첫 출마하지만 낙선한다. 〈타유부르 전투〉를 살롱전에 출품. 이 작품은 베르사이유 궁전의 전쟁 전시실에 걸리게 된다. 〈녹색 조끼를 입은 자화상〉 제작.

1838 〈격노한 메데이아〉와 〈돈환〉이 살롱전에 출품된다. 베르사이유 궁전의 역사 전시실에 걸릴 〈십자군의 콘스탄티노플 입성〉을 의뢰받다. 또한 국민회의실 도서관

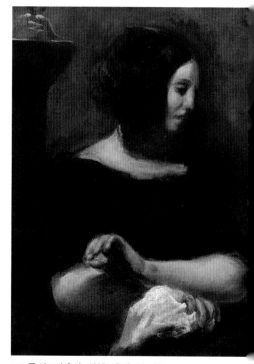

조르주 상드의 초상, 1838, 유화, 79×57cm

을 장식할 그림도 의뢰받아 10월에 완성되어 일반에게 공개되었다. 학술원 회원에 다시 낙선하다. 들라크루아가 피아노를 치는 쇼팽과 그 옆에서 감상을 하는 조르주 상드를 그렸으며 이 작품은 훗날 잘려서 2장의 초상화가 된다.

1839 셰익스피어의 작품에서 영감을 얻은 〈클레오파트라와 농부〉와 〈공동묘지의 햄릿과 호라티우스〉가 살롱전에 출품되어 입선을 한다. 9월 영세 중립국이 된 벨기에와 네덜란드를 여행하다. 이 여행에서 들라크루아는 자신이 그토록 좋아하던 루벤스의 그림들을 보게 된다. 학술원에 출마하여 세 번째로 낙선하다.

1840 〈트라야누스의 정의〉가 살롱전에 출품된다. 6월에 생 드니뒤 생 사크르망 성당에서 작품을 주문받는다. 9월에 상원 도서관의 장식화를 의뢰받음.

1841 베르사이유 궁에서 주문받았던 〈십자군의 콘스탄티노플 입성〉과 〈돈 후안의 난파선〉, 〈모로코에서의 유대인 결혼식〉이 완성되어 살롱전에 출품한다. 이 작품들은 현재 루브르에 전시되어 있으며, 〈돈 후안의 난파선〉만이 런던에 있다.

1842 후두염이 다시 재발하여 고통을 받다. 이 병은 들라크루아를 평생 동안 괴롭히게 된다. 6월 조르주 상드와 쇼팽이 지내는 노앙의 별장에 머무르게 되며 쇼팽의 음악에 매료된다. 조르주 상드와 들라크루아는 서로가 존중하는 친밀한 관계였으며 상드는 들라크루아의 그림들에 격찬을 한다. 조르주 상드는 그녀의 애인인 쇼팽과 들라크루아를 이렇게 비교하기도 하였다. "들라크루아의 음악에 대한 이해와 감상력은 정확하며 날카롭다. 그는 쇼팽을 칭찬하며 쇼팽의 음악에 싫증내는 일 없이 감상하고 있다. 그러나 쇼팽이 그의 그림을 볼 때는 불쌍하기 짝이 없다. 쇼팽은 그의 그림을 보며 아무 말도 할 수 없기 때문이다. 쇼팽은 음악가이며 음악 외에는 아무 것도 모른다. 쇼팽은 미켈란젤로를 두려워하며 루벤스의 작품을 보면서는 소름이 돋는다고 말한다."

1843 괴테의 《게츠 폰 베르리힌겐》을 위한 석판화를 제작하다. 다시 노앙에서 머물며 사크르망 성당에서 주문받은 〈피에타〉를 제작하기 시작함.

1845 큰형 샤를 앙리 장군 사망. 〈마르쿠스 아우렐리우스의 죽음〉 등을 살롱에 출품. 후두염의 재발을 방지하기 위해 여름내내 피레네 산맥의 오본에서 지내다.

1846 〈레베카의 유괴〉, 〈로미오와 줄리엣의 이별〉 등을 살롱에 출품. 레지옹 도뇌르 4등 훈장을 받음. 《레뷔 드 두 몽드》지에 프뤼몽에 대한 논문을 발표함. 뤽상브르 궁의 도서관 장식화가 완성된다. 오랜 시간을 노앙에서 머뭄.

1847 〈십자가의 그리스도〉, 〈오달리스크〉 등을 살롱에 출품함. 부르봉 궁의 국민회의 도서관 장식화가 완성된다.

1848 파리에서 2월 혁명이 일어나 루이 필립 왕이 망명하며, 공화정이 선포되고 선거에서 이긴 루이 나폴레옹이 대통령으로 선출됨. 제2공화국 첫 번째 살롱전에 〈피에타〉, 〈발렌타인의 죽음〉, 〈라라의 죽음〉 등을 출품. 종합주의의 완성자 고갱이 탄생하다.

1849 꽃을 주제로 한 정물화 2점과 〈오셀로와 데스데모나〉 등 7점을 살롱에 출품한다. 4번째로 학술원 회원에 낙선함. 절친했던 쇼팽의 죽음으로 슬퍼하다. 생 쉴피

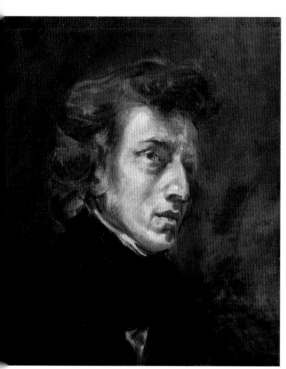
…팽의 초상, 1838, 유화, 45.5 × 37cm

스 성당의 장식을 의뢰받음.

1850 〈해돋이〉, 〈몽유병의 맥베드 부인〉, 〈착한 사마리아 사람〉 등을 살롱전에 출품함. 루브르 미술관의 〈아폴론의 방〉 천장 벽화를 주문받다. 7월에 요양을 위해 에무스로 가는 도중 루벤스의 작품을 보기 위해 벨기에 브뤼셀과 앤트워프를 여행하고 독일도 방문함. 쿠르베가 〈오르낭의 매장〉을 살롱에 출품하며 사실주의의 시작을 알린다.

1851 학술원 회원에 다섯 번째로 낙선함. 파리의 시의원으로 임명되었으며 10월에 루브르 미술관 〈아폴론의 방〉의 천장화인 〈피톤을 죽이는 아폴론〉을 완성함. 파리 시청의 〈평화의 방〉 천장화를 의뢰받음.

1853 블롱델이 남긴 학술원 회원 자리에 여섯 번째로 출마하나 또 낙선하다. 〈스테판 성자의 시체를 옮기는 여인들〉, 〈엠마누스의 순례자들〉 등 종교적 색채가 강한 작품들이 살롱전에 출품됨. 빈센트 반 고흐가 출생하다. 알프레드 브뤼야스의 초상을 제작하였음. 〈푸생론〉을 잡지에 게재하다.

1854 파리 시청 〈평화의 방〉 천장화가 완성됨. 생 쉴피스 성당의 벽화를 시작하다. 《레뷔 드 두 몽드》지에 〈미에 대하여〉를 발표.

1855 파리 만국박람회에서 36점의 작품으로 들라크루아의 회화세계 전체를 회고하는 단독 전시회가 열렸다. 앵그르와 드캉도 같은 규모의 전시를 열었으나 들라크루아가 최고상을 수상함. 레지옹 도뇌르 3등 훈장을 수훈받다.

1856 생 쉴피스 성당의 천장에는 〈악마를 물리치는 미카엘 성자〉를, 벽에는 〈성전에서 쫓겨나는 헬리오도로스〉와 〈천사와 씨름하는 야곱〉을 그려넣음.

1857 그토록 바라던 학술원 회원에 8번 출마끝에 선출되다. 현재 들라크루아 박물관으로 사용중인 퓌르스텡베르 광장의 아파트로 이사를 함.

1859 〈골고다 언덕을 오르는 길〉, 〈스키타이에서의 오비디우스〉, 〈매장〉 등을 살롱전에 마지막으로 출품하다. 〈공동묘지의 햄릿과 호라티우스(일명:햄릿과 두 묘지 인부)〉 제작.

1860 마르티네 화랑에서 23점의 작품을 전시하다.

1861 생 쉴피스 성당의 벽화가 드디어 완성되다.

1863 폐렴 발병 이후 건강이 급격히 악화되다. 8월 13일 퓌르스텡베르의 아파트에서 가장 위대한 낭만주의 화가이며, 영국의 터너와 함께 회화 기법의 대담한 혁신자로 불리던 들라크루아가 향년 65세의 나이로 오랫동안 자신의 시중을 들어주던 제니 할머니만이 지켜보는 가운데 외롭게 생을 마감했다. 그의 대담한 색채 사용법은 인상파와 특히 후기 인상파 화가들에게 지대한 영향을 주었다. 들라크루아가 죽은 1863년은 링컨이 노예 해방을 선언하였고 마네가 낙선전에 〈풀밭 위에서의 점심〉을 출품하며 인상주의의 시발점에 불을 부치고 있었다. 퓌르스텡베르 광장에 있는 들라크루아의 아파트는 그를 기념하기 위해 현재 국립 박물관이 되어 있다. 들라크루아는 65년의 생애 동안 835점의 유화와 1,552점의 수채 및 파스텔화, 6,629점의 소묘와 129점의 판화를 포함해 9,182점의 작품을 남겼다.

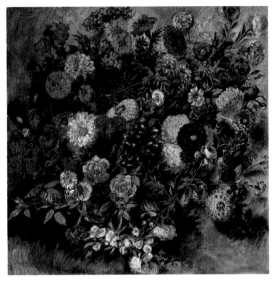

꽃들, 1849-1850, 수채 · 과슈 · 파스텔, 65×65cm,
파리, 루브르 미술관

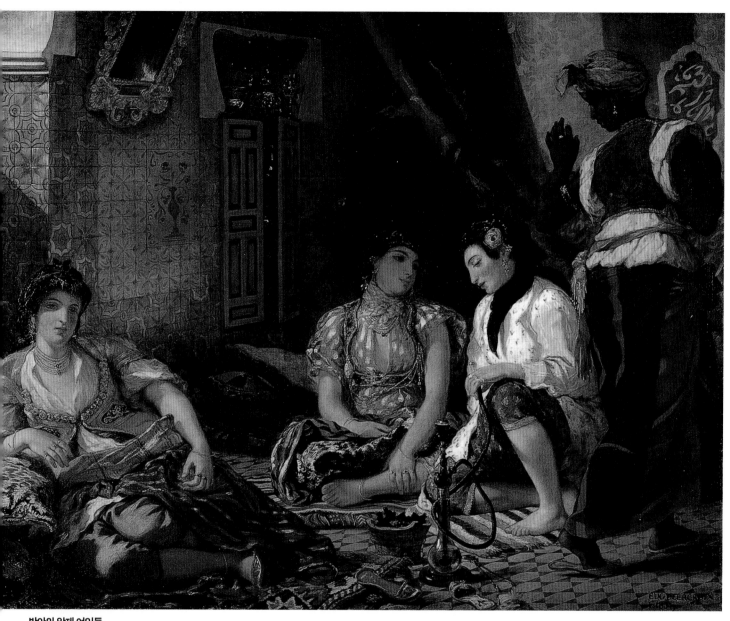

방안의 알제 여인들
1834, 유화, 180×229cm
파리, 루브르 미술관

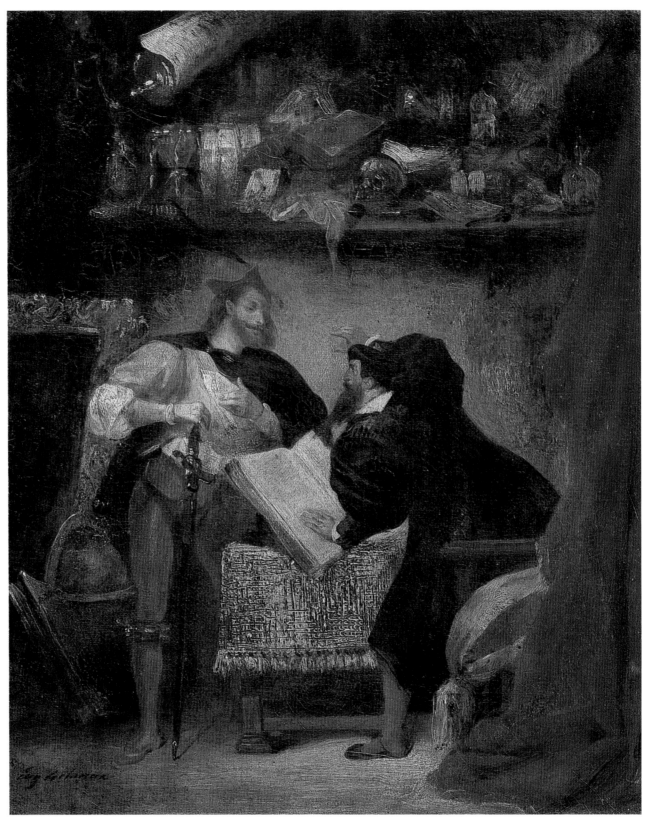

파우스트 앞에 선 메피스토펠레스
1827, 유화, 46×38cm
런던, 월리스 컬렉션

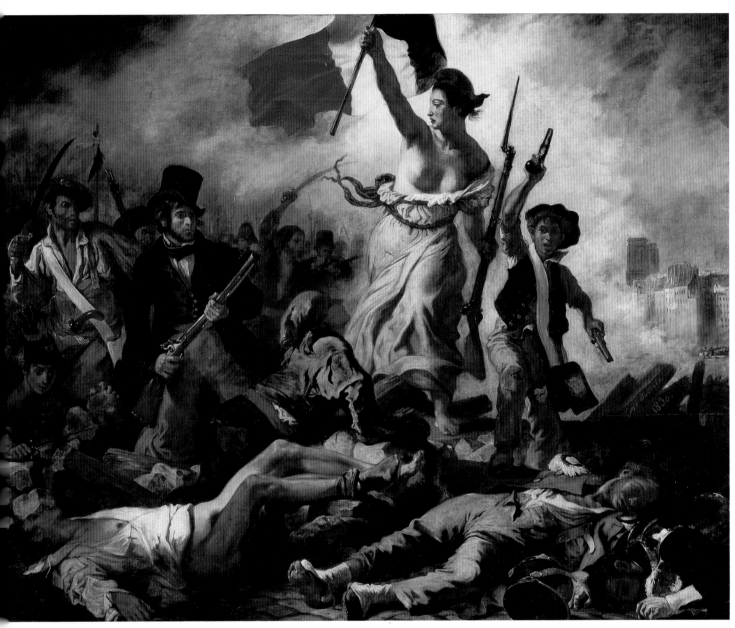

민중을 이끄는 자유의 여신
1830-1831, 유화, 259×325cm
파리, 루브르 미술관

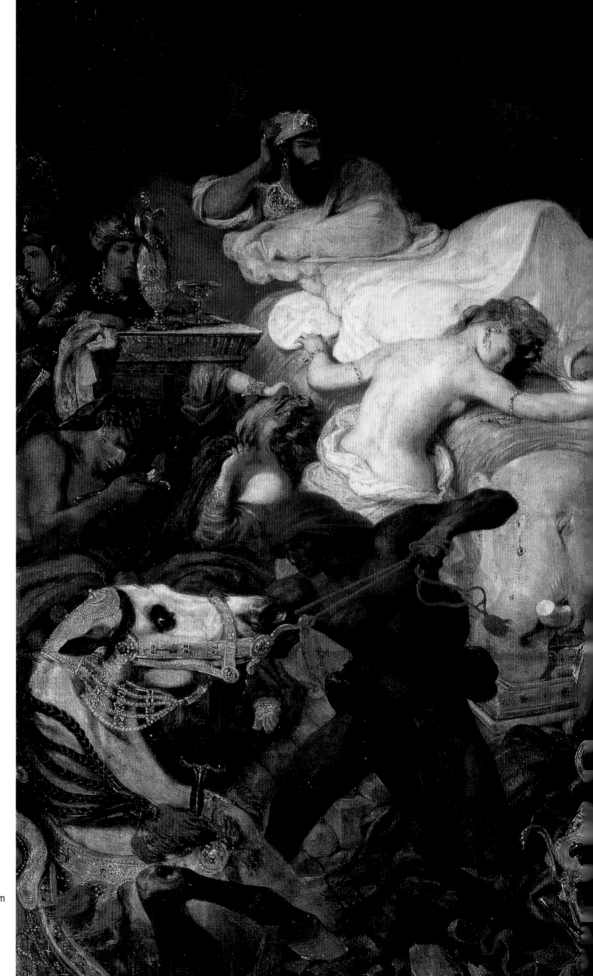

사르다나팔루스의 죽음
1827, 유화, 395×496cm
파리, 루브르 미술관

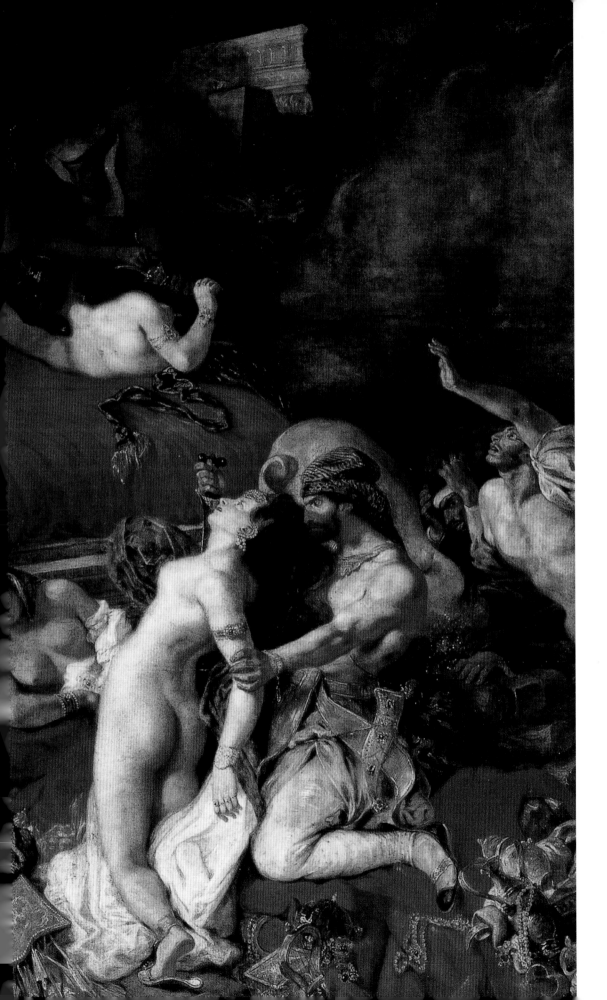

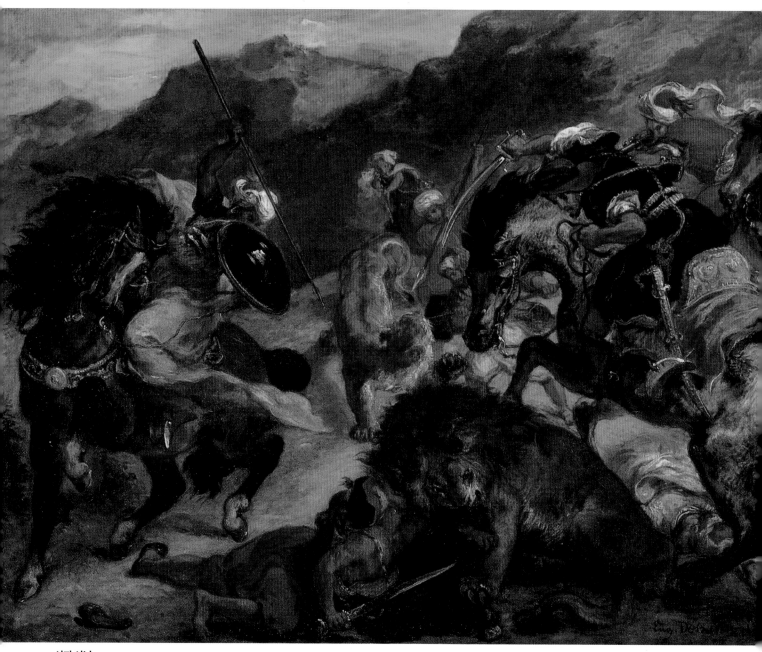

사자 사냥
1858, 유화, 91.7×117.5cm
보스턴 순수예술 미술관

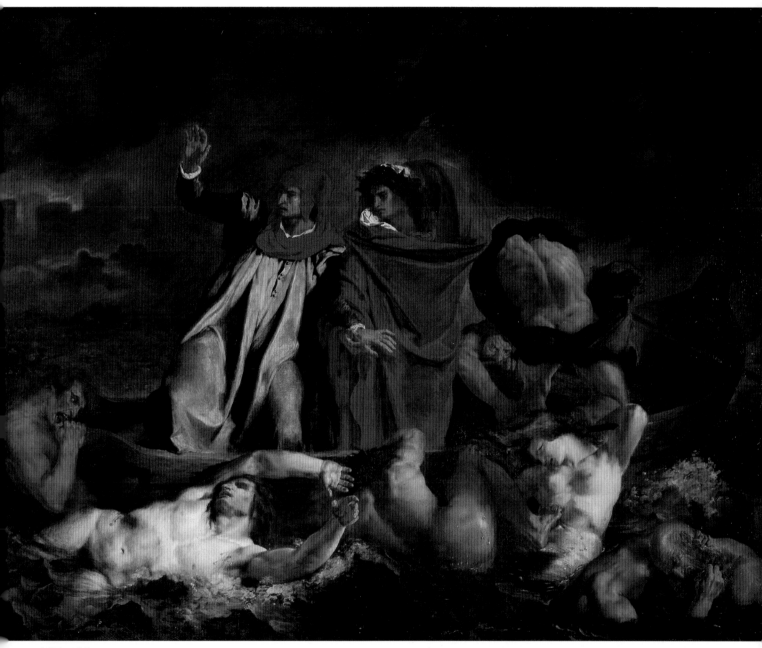

단테의 조각배
1822, 유화, 189×246cm
파리, 루브르 미술관

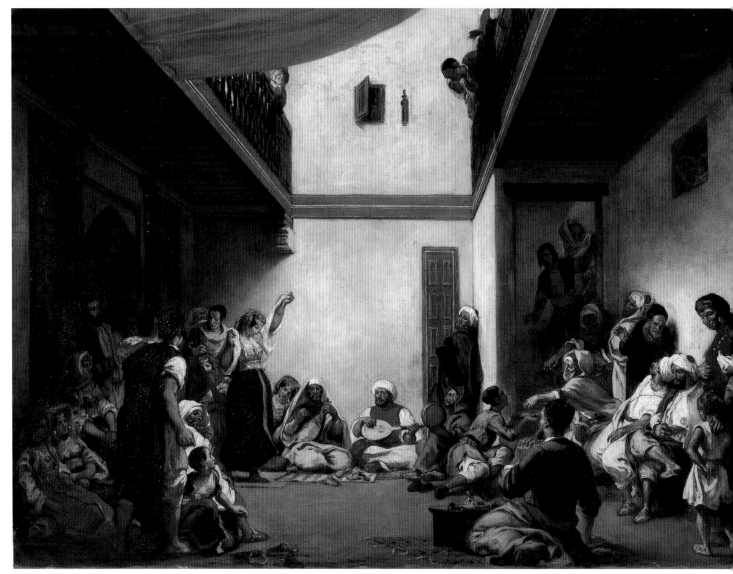

모로코의 유대인 결혼식
1841, 유화, 105×140cm
파리, 루브르 미술관

미솔롱기의 폐허에 선 그리스
1826, 유화, 213×142cm
보르도 예술박물관

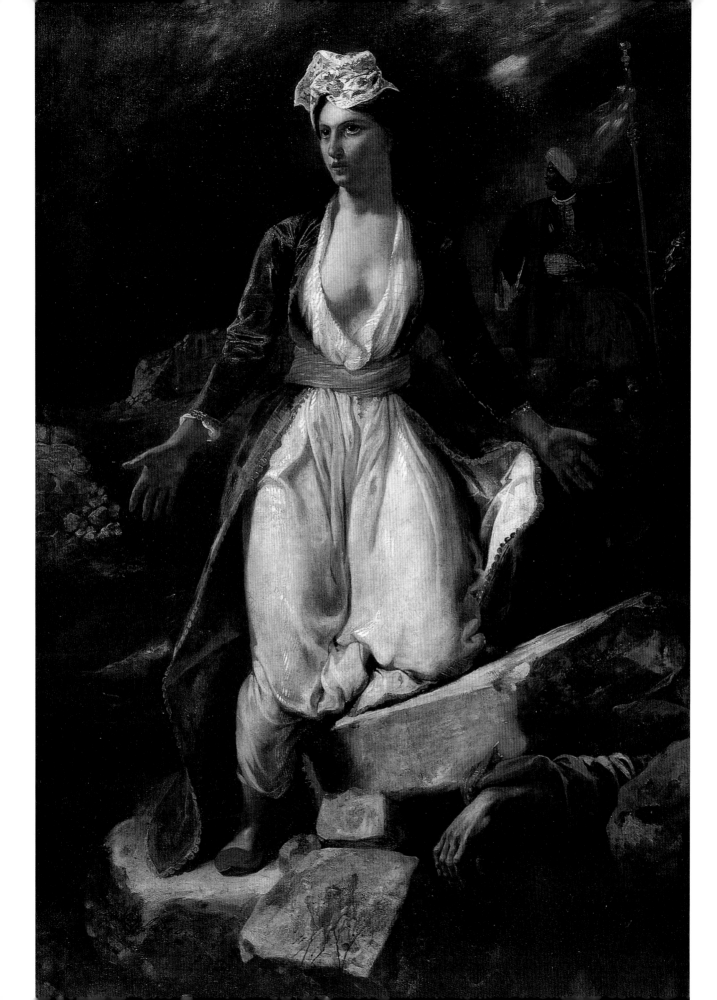

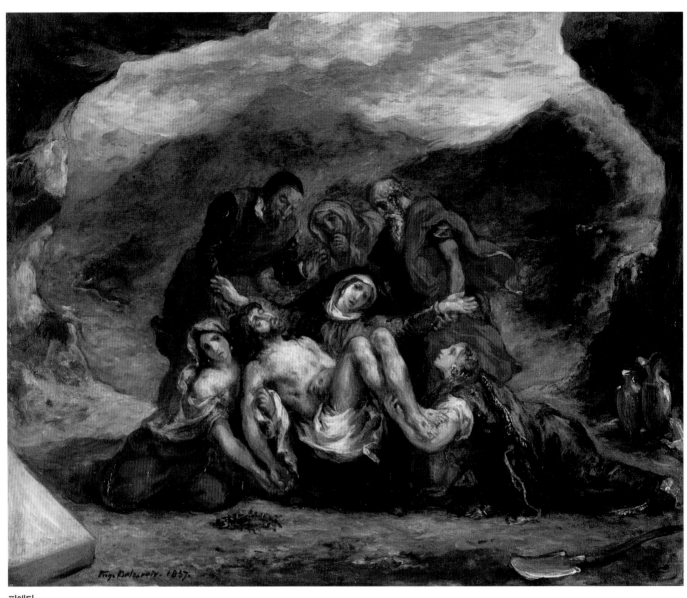

피에타
1857, 유화, 37.5×45.5cm

트라야누스의 정의
1840, 유화, 49.5×39.6cm
루앙 예술박물관

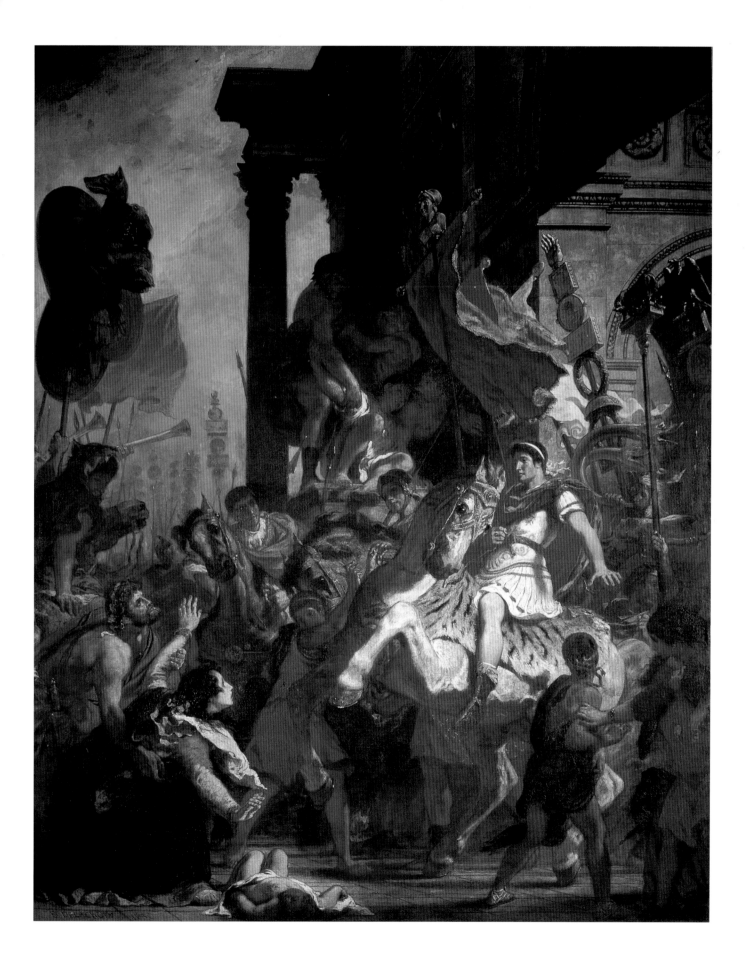

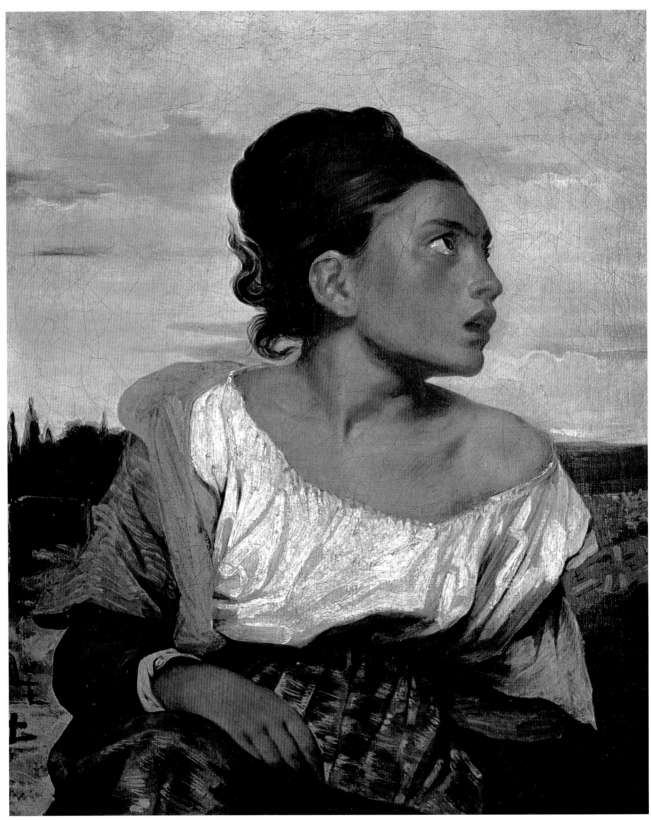

묘지의 고아
1823, 유화, 65.5×54.3cm
파리, 루브르 미술관

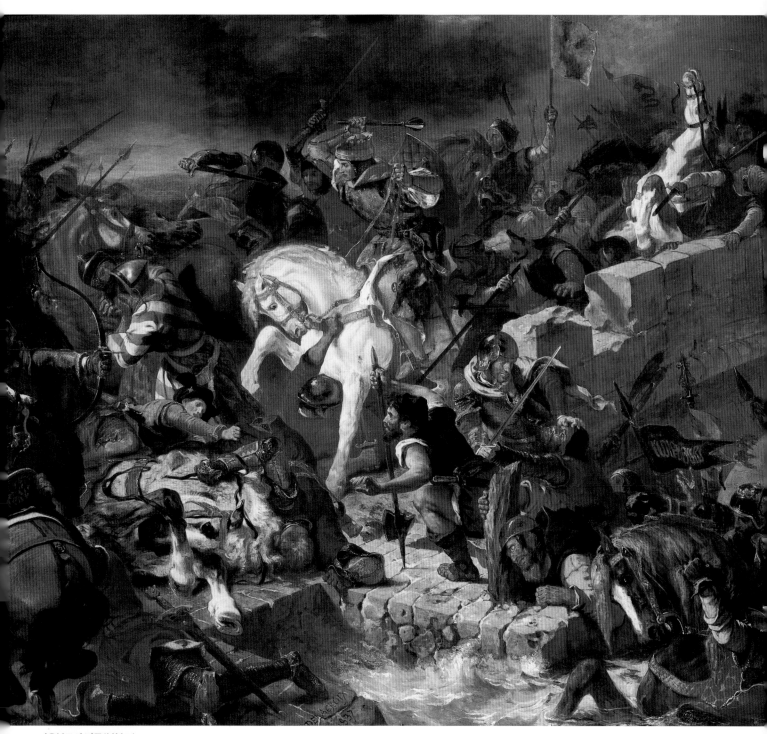

타유부르의 전투(부분도)
1837, 유화
베르사이유 국립미술관

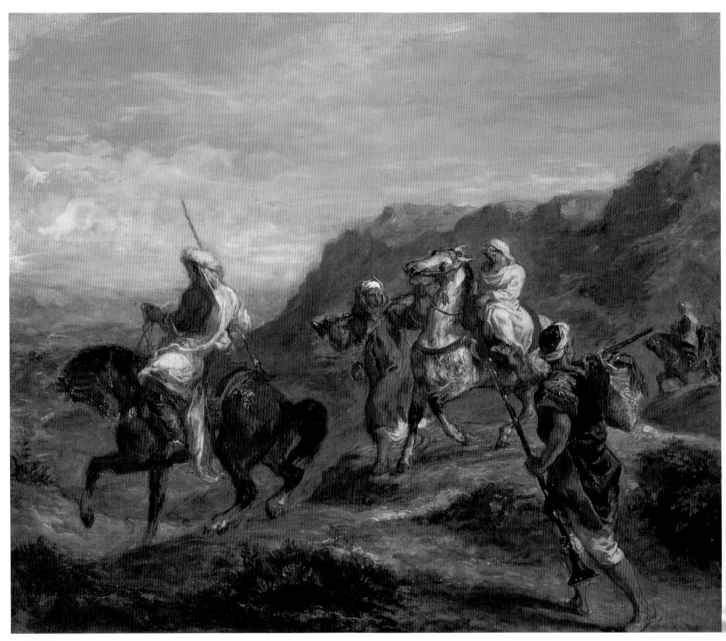

아랍 여행
1855, 유화, 54×65cm
로드 아일랜드 디자인학교 미술관, 미국

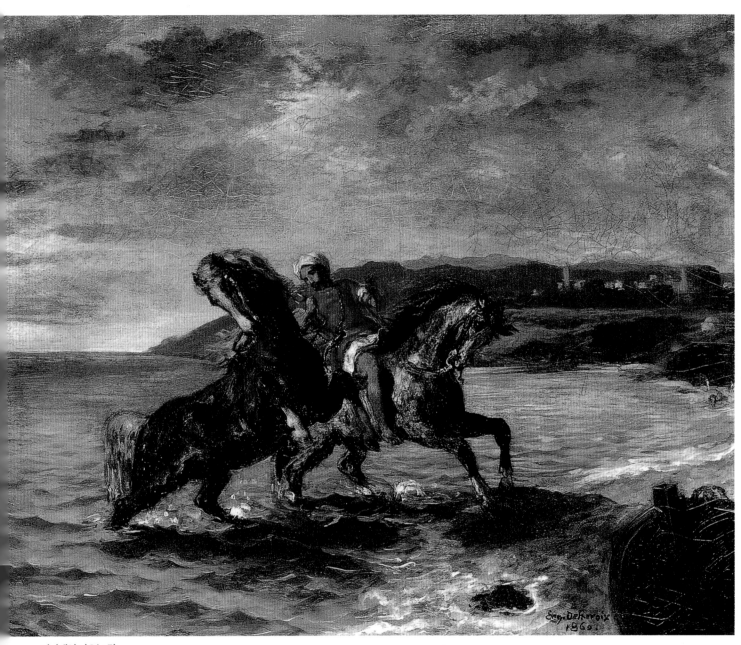

바다에서 나오는 말
1858–1860, 유화, 50×61cm
워싱턴 필립스 컬렉션

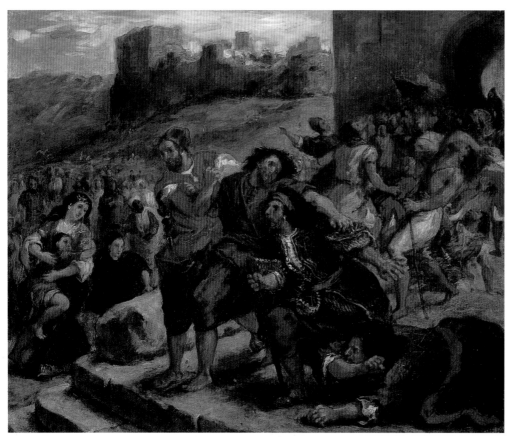

탕헤르의 광신자들
1857, 유화, 47×56cm
토론토 온타리오 미술관

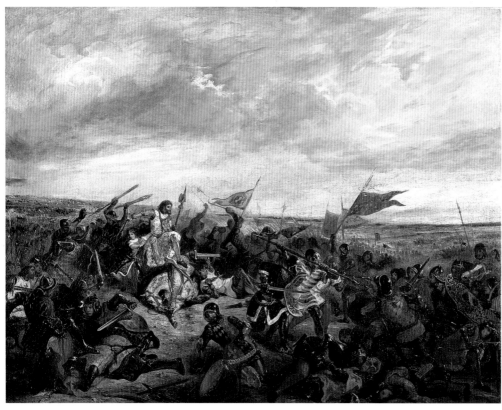

푸아티에 전투
1830, 유화, 114×146cm, 파리, 루브르 미술관

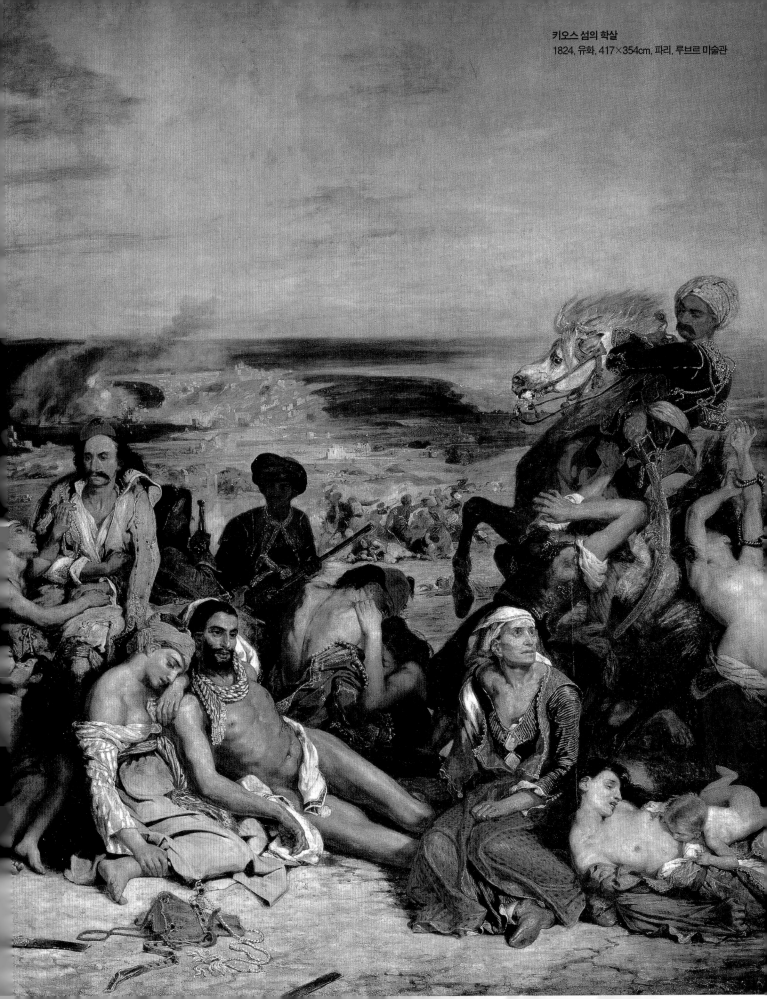

키오스 섬의 학살
1824, 유화, 417×354cm, 파리, 루브르 미술관

아킬레스의 교육
1862, 회색종이에 파스텔, 25.5×40.3cm
오타와 국립미술관, 캐나다

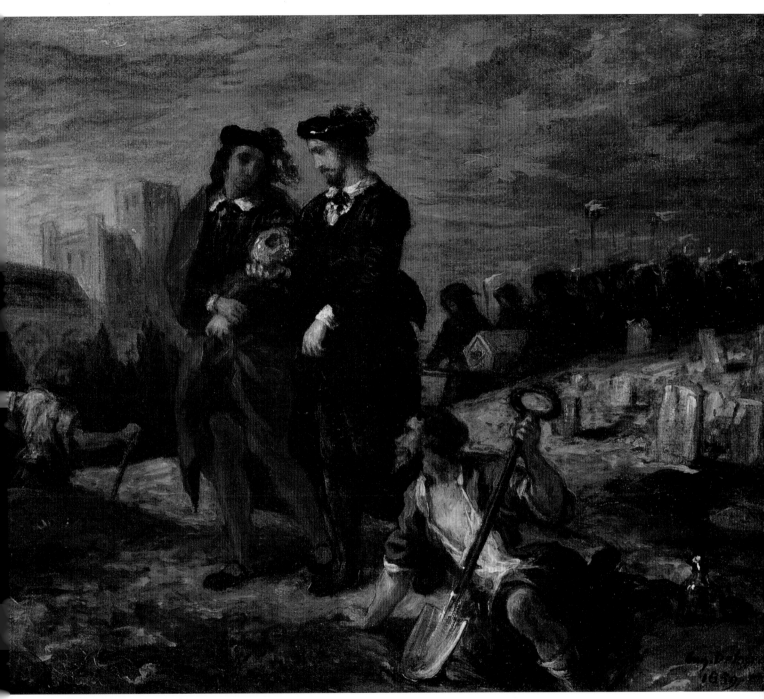

공동묘지의 햄릿과 호라티우스(일명 : 햄릿과 두 묘지 인부)
1859, 유화, 29.5×36cm
파리, 루브르 미술관

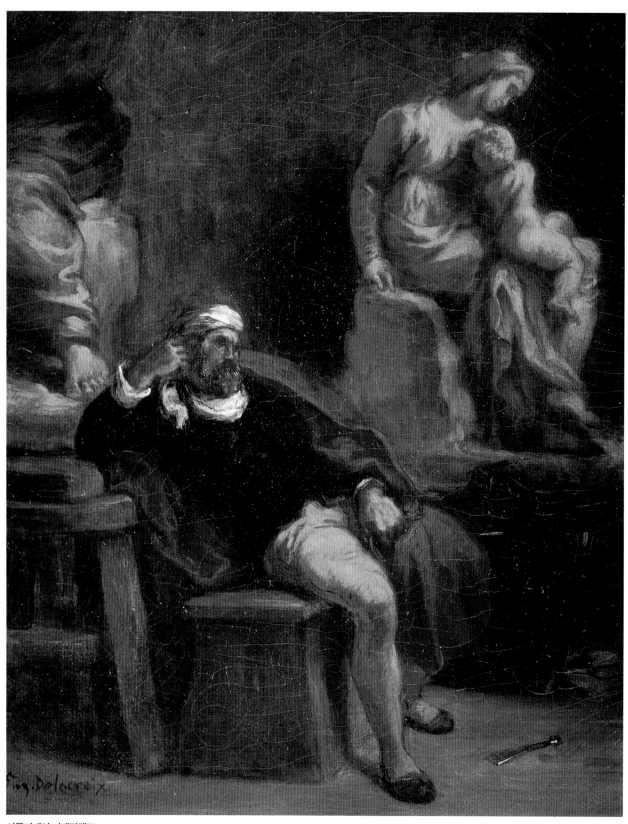

아틀리에의 미켈란젤로
1849-1850, 유화, 40×32cm
몽펠리에, 파브르 미술관

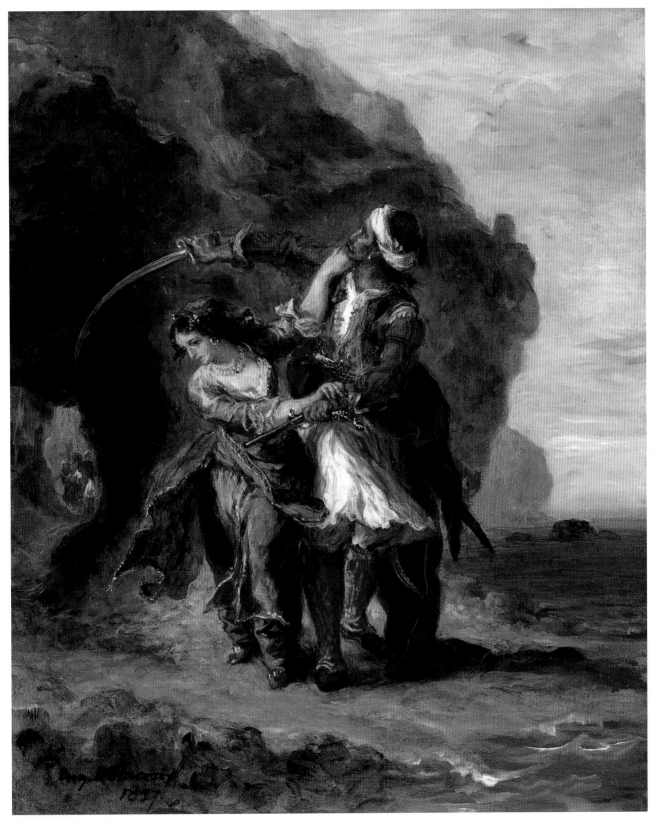

아비도스의 약혼녀
1857, 유화, 47×38cm
텍사스, 킴벨 미술관

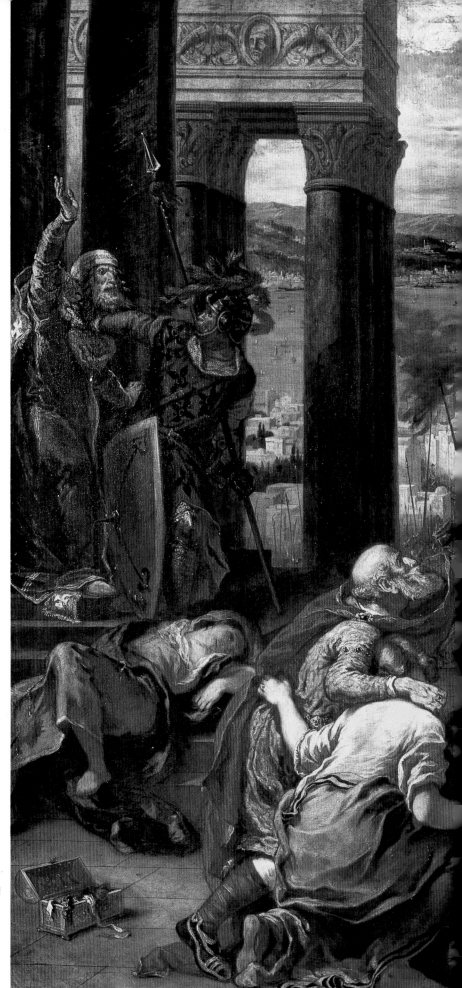

십자군의 콘스탄티노플 입성
1840, 유화, 410×498cm
파리, 루브르 미술관

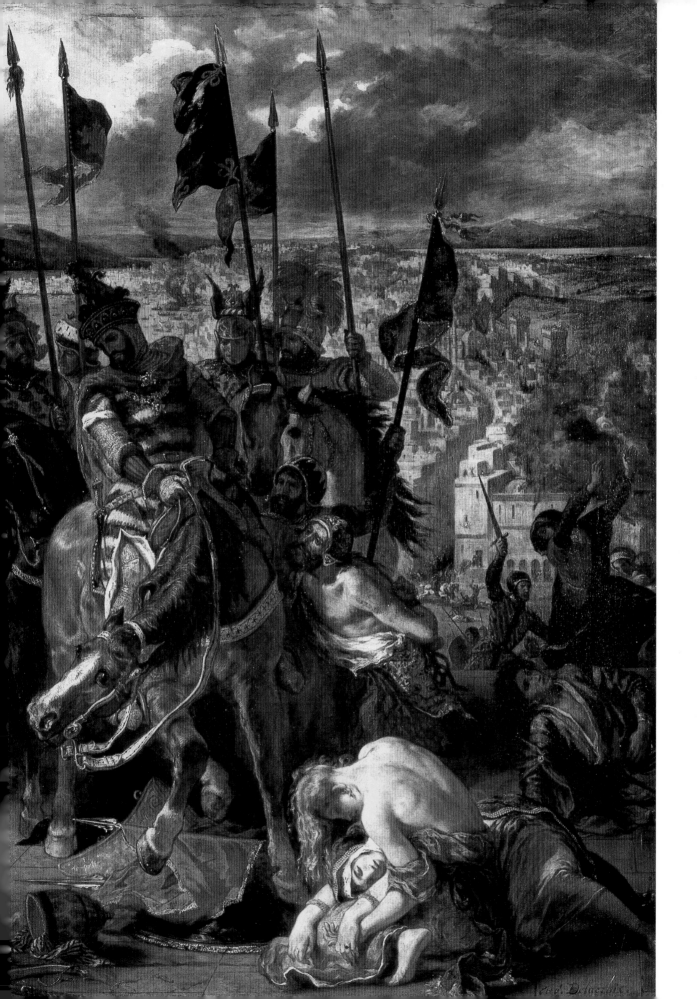

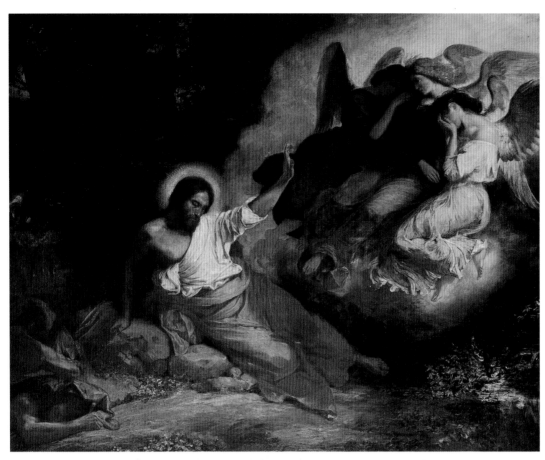

올리브 동산의 그리스도
1824-1827, 유화, 294×362cm
파리, 생폴생루이 성당

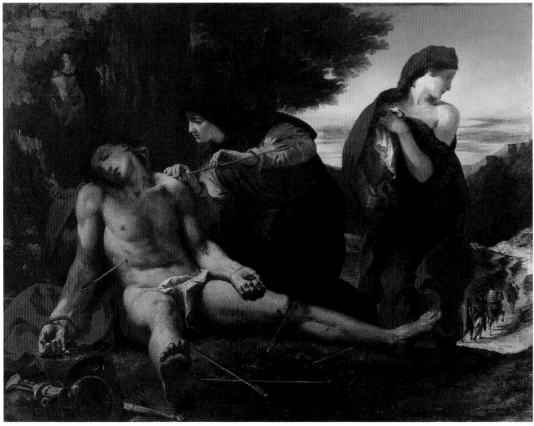

성녀의 구조를 받는 세바스티노 성자
1836, 유화, 215×280cm
낭튀아, 생미셀 성당

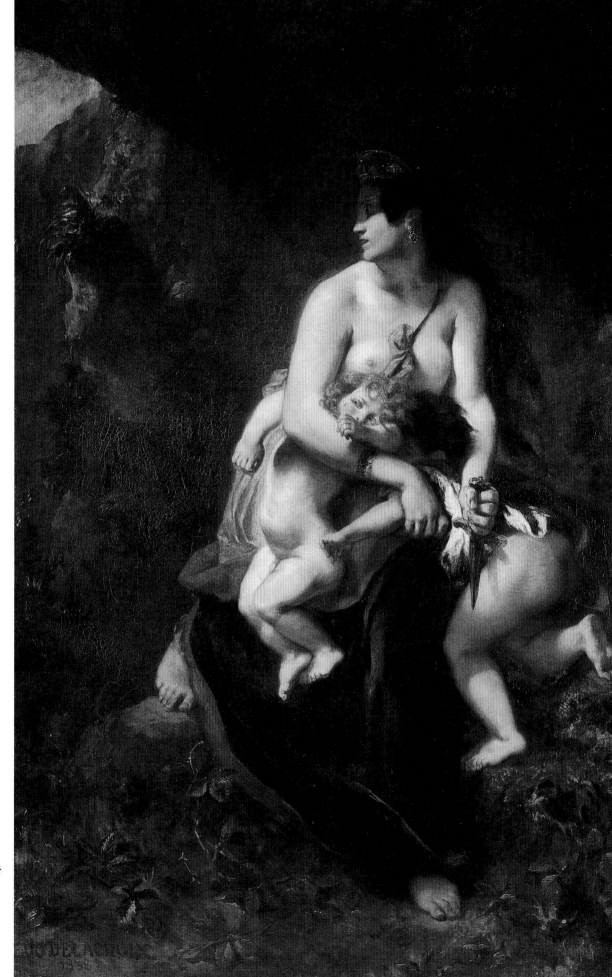

격노한 메데이아
1838, 유화,
260×165cm
릴레 미술관

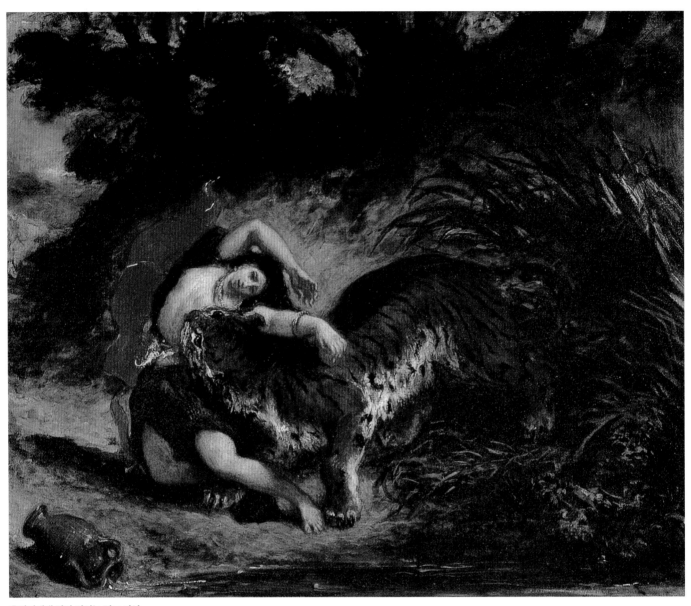

호랑이에게 잡아 먹히는 인도 여인
1856, 유화, 51×61cm
슈트트가르트 슈타츠 미술관

목욕하는 여인들
1854, 유화, 92.7×78.7cm
하트퍼드, 워즈워스 문예협회

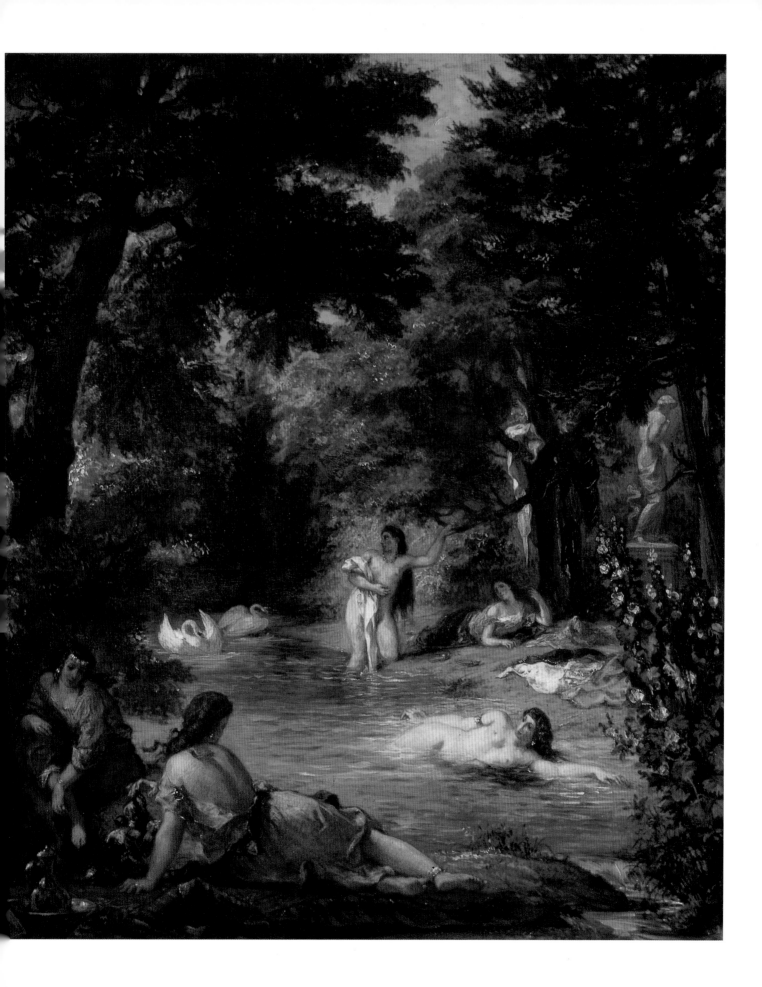

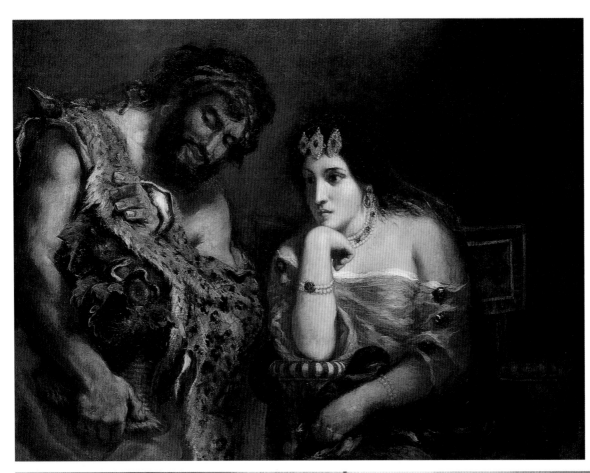

클레오파트라와 농부
1838, 유화,
98.4×127.7cm
채플힐, 오클랜드 메모리얼
아트센터

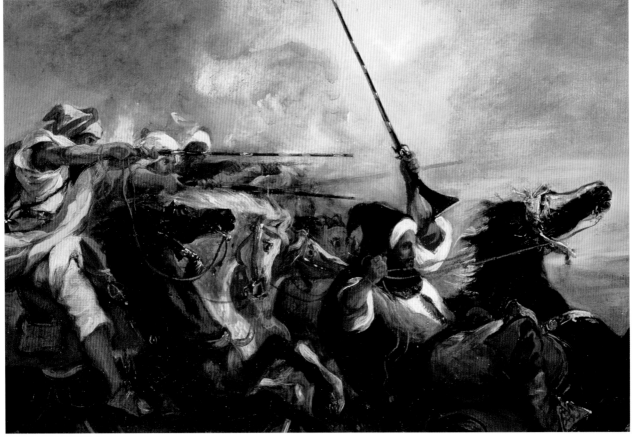

모로코군의 훈련
1832, 유화
몽펠리에, 파브르
미술관

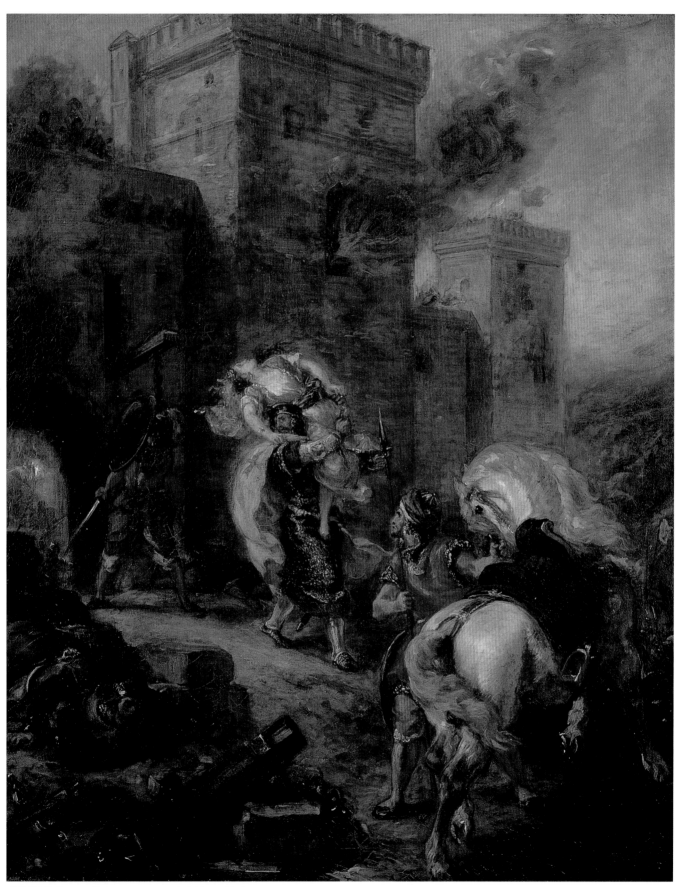

레베카의 유괴, 1858, 유화, 105×81.5cm, 파리, 루브르 미술관

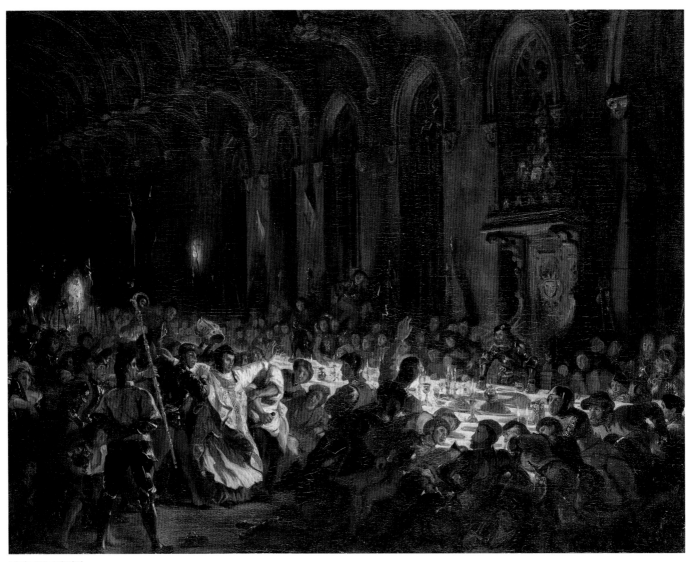

리에즈 주교의 암살
1831, 유화, 90×118cm
파리, 루브르 미술관

측근에게 둘러싸인 모로코의 술탄
1845, 유화, 384×343cm
툴루즈, 오귀스탱 미술관

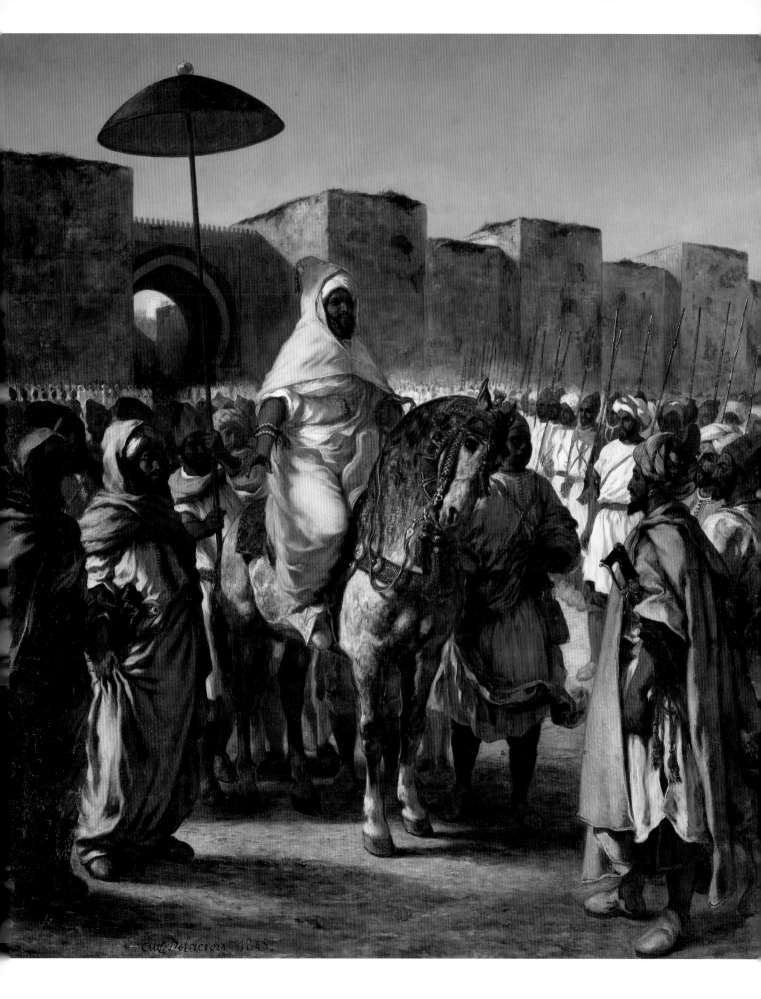

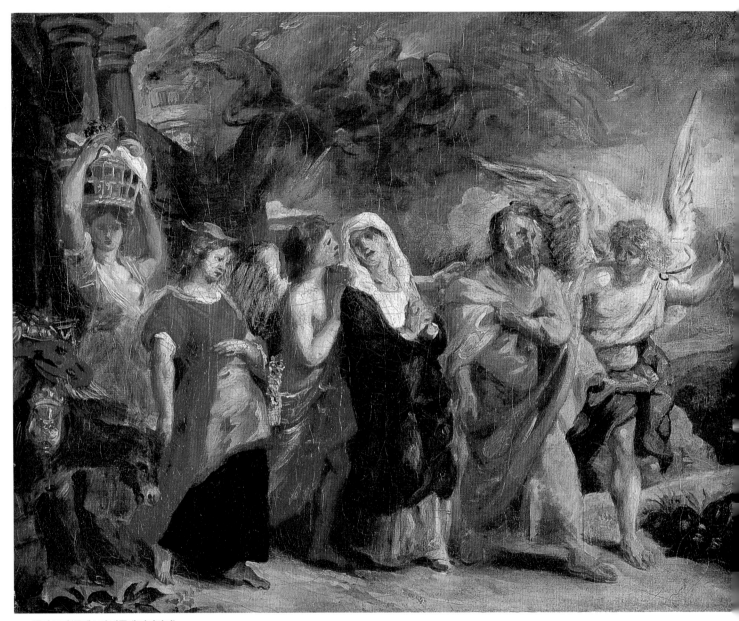

롯의 도피(루벤스의 작품에 의거하여)
1841, 유화, 32.5×40.5cm
파리, 루브르 미술관

성전에서 쫓겨나는 헬리오도르스
1854-1861, 벽면에 유화와 밀랍, 751×484cm
파리, 생 쉴피스 성당

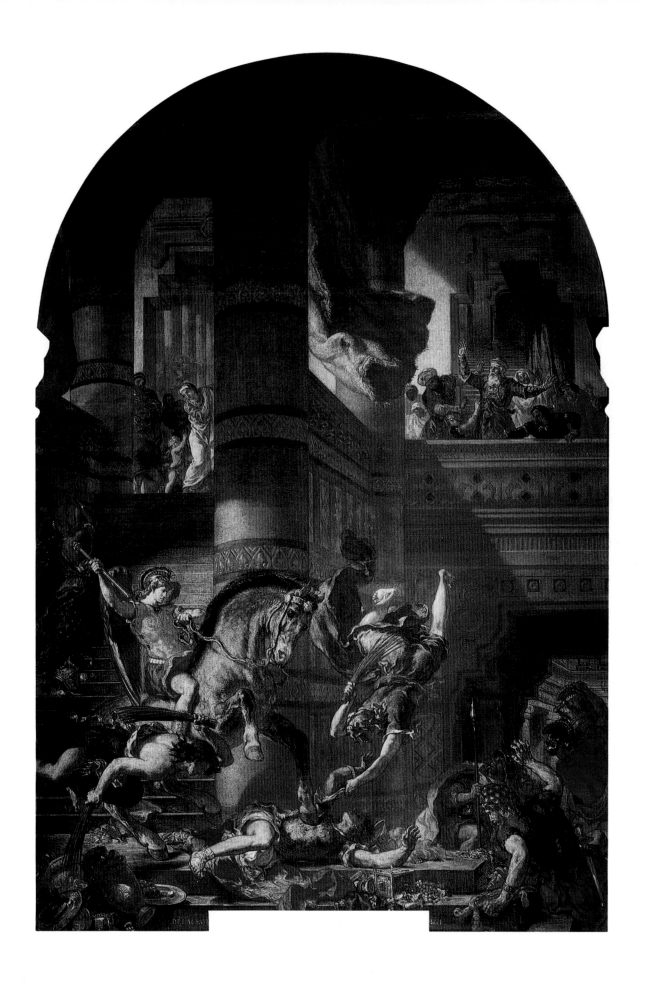

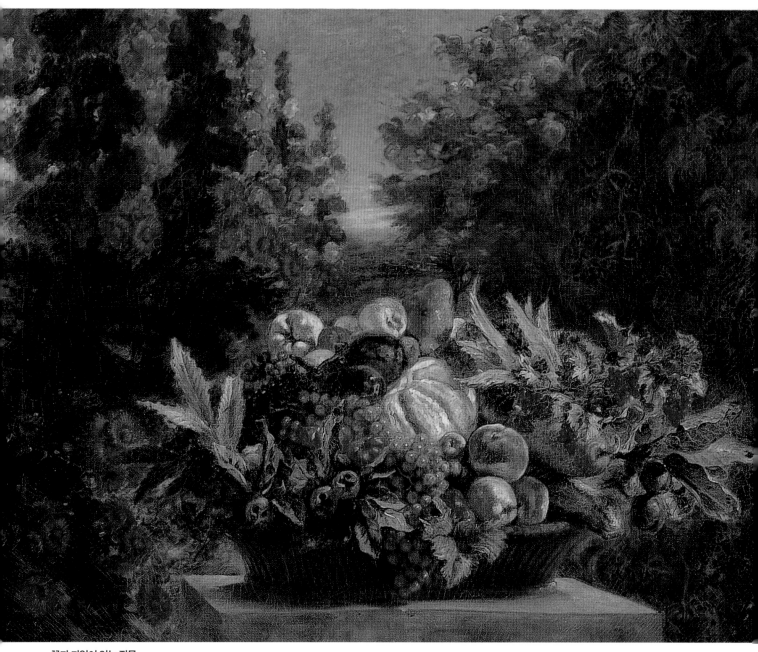

꽃과 과일이 있는 정물
1848-1849, 유화, 108.4×143.3cm
필라델피아 미술관

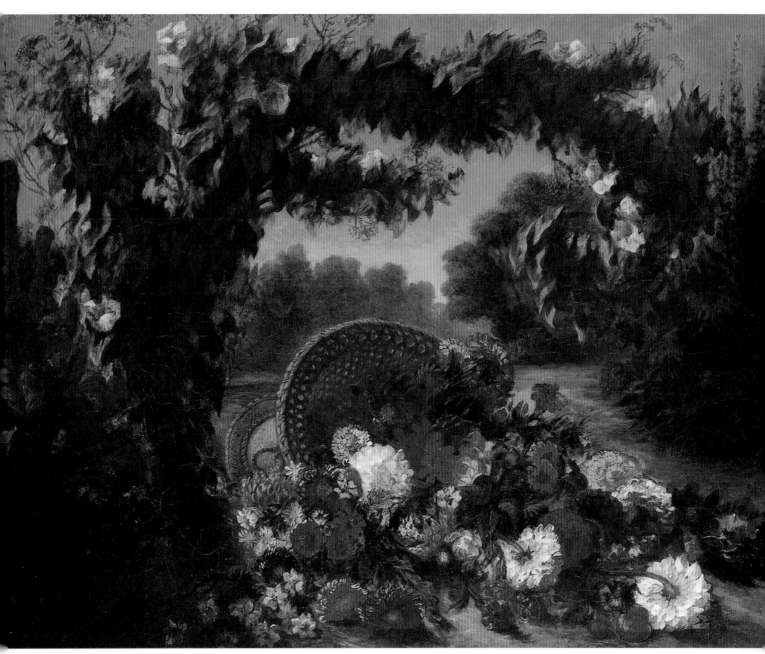

공원의 뒤짚어진 꽃바구니
1848-1849, 유화, 107.3×142cm
뉴욕, 메트로폴리탄 미술관

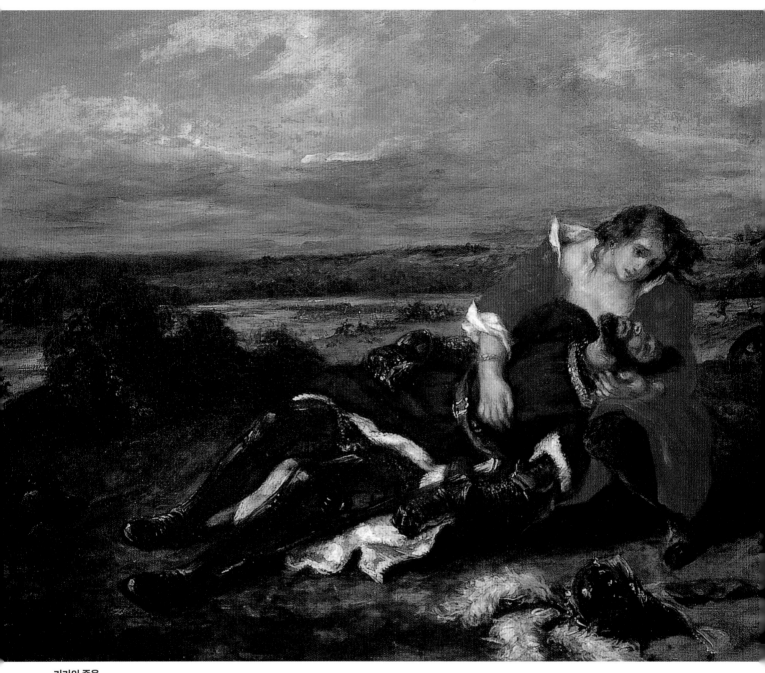

라라의 죽음
1847-1848, 유화, 51×65cm
개인 소장

몽유병의 맥베드 부인
1849-1850, 유화, 40.8×32.5cm

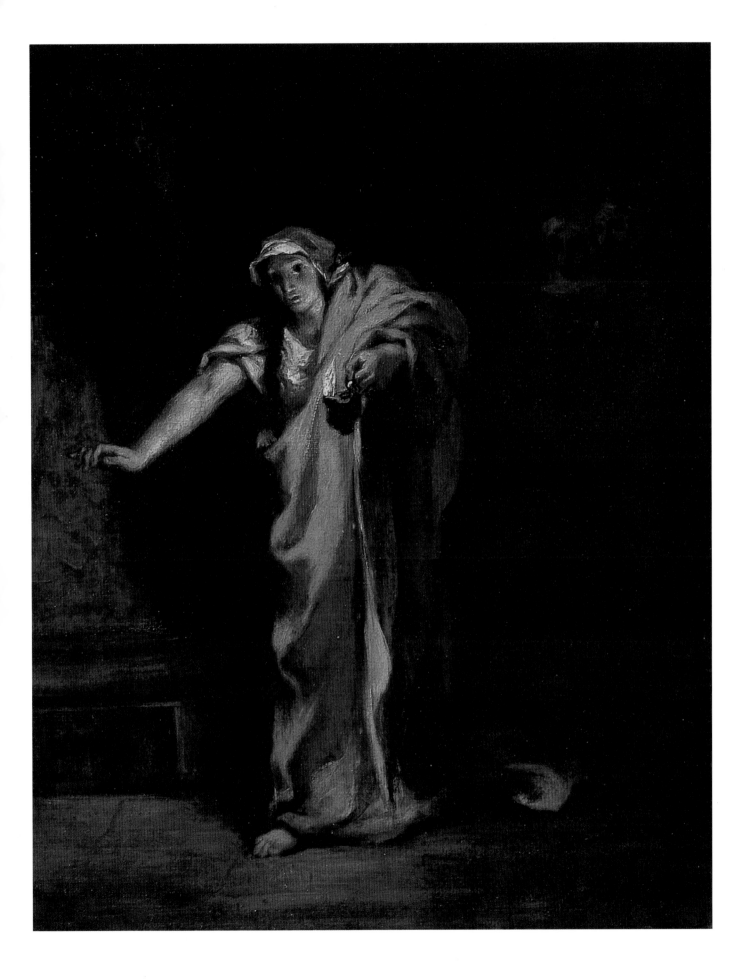

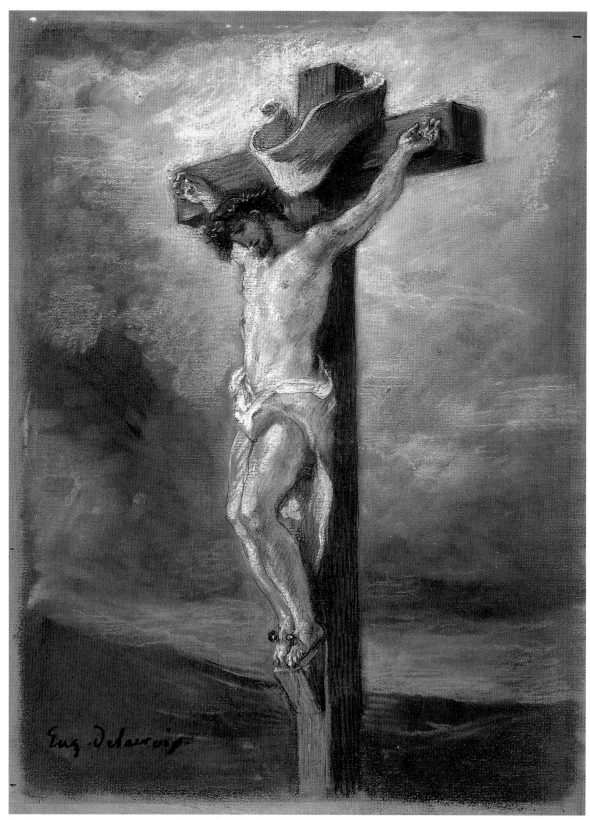

십자가의 그리스도
1847-1850, 파스텔, 28.5×21cm
개인 소장

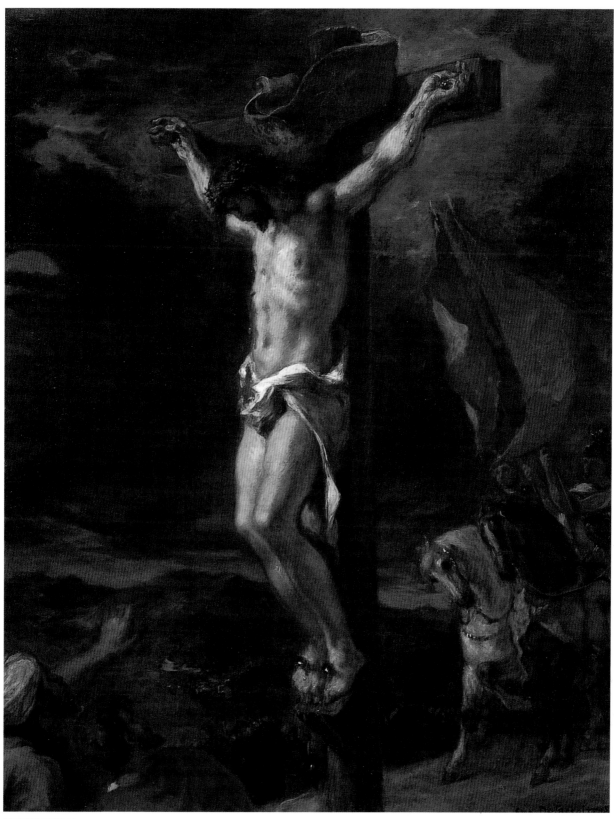

십자가의 그리스도
1846, 유화, 80×64.2cm
발티모어 월터스 미술관

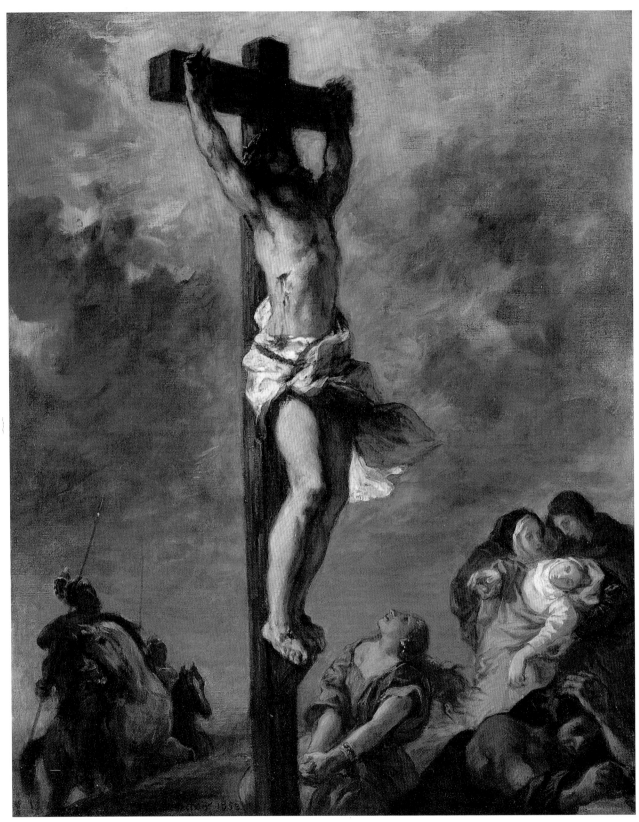

십자가의 그리스도
1853, 유화, 73.3×59.5cm
런던 국립미술관

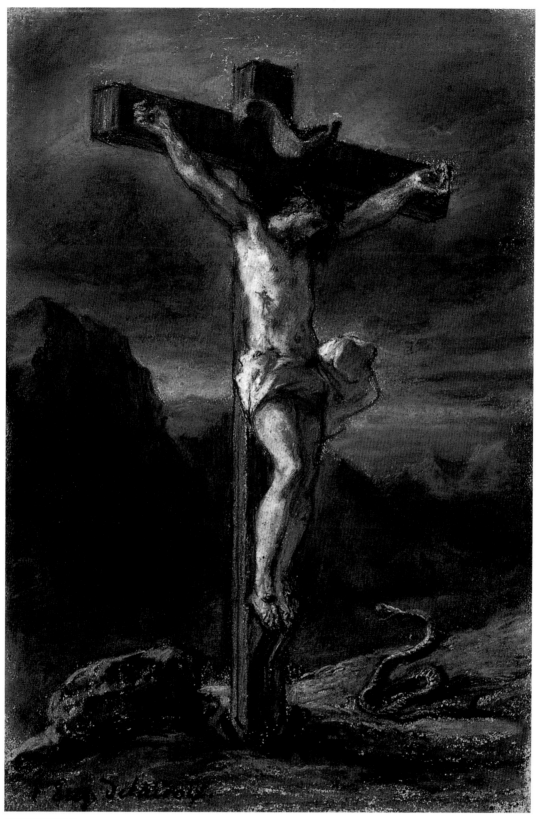

십자가의 그리스도
1853-1856, 회색종이에 파스텔, 24.7×16.5cm
오타와 국립미술관, 캐나다

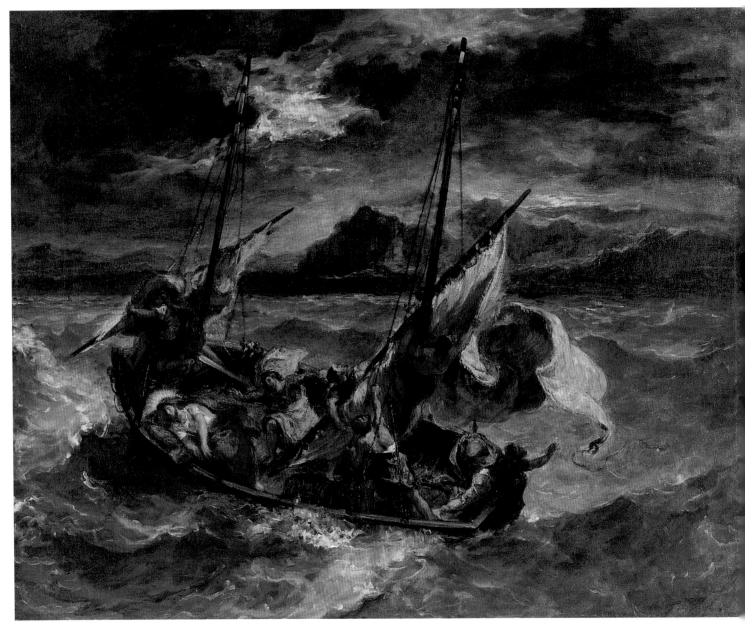

갈릴리 바다 위의 그리스도
1854, 유화, 59.8×73.3cm
발티모어 월터스 미술관

매장
1858-1859, 유화, 56.3×46.3cm
도쿄, 국립 서양미술관

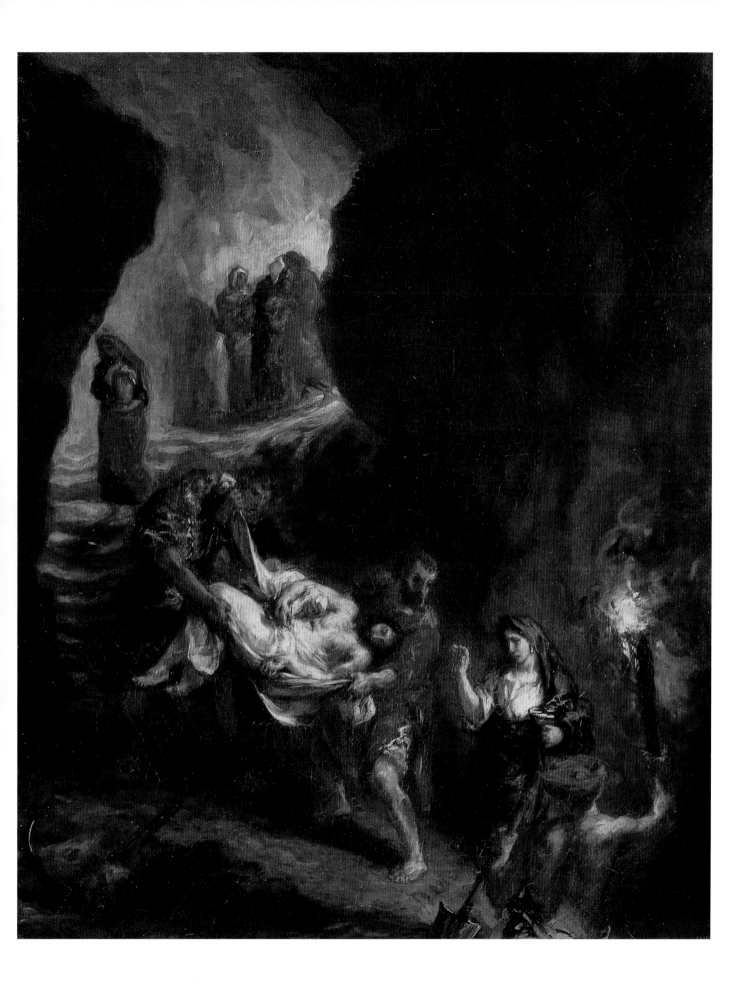

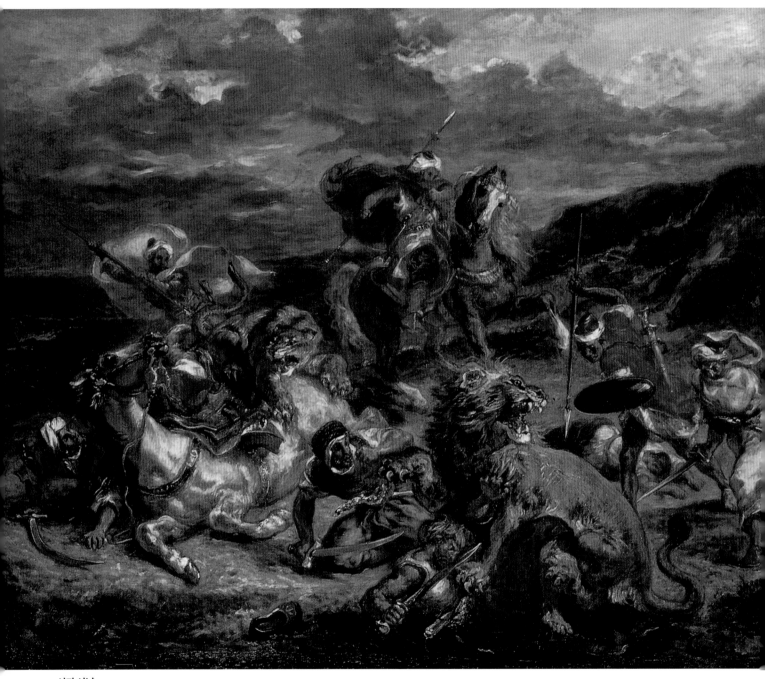

사자 사냥
1861, 유화, 76.3×98.2cm
시카고 미술연구소

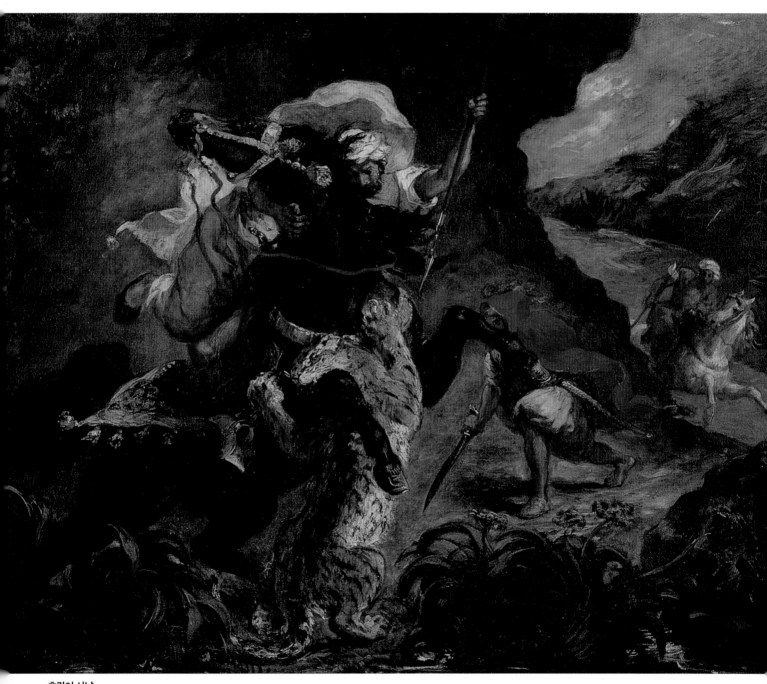

호랑이 사냥
1854, 유화, 73.5×92.5cm
파리, 오르세 미술관

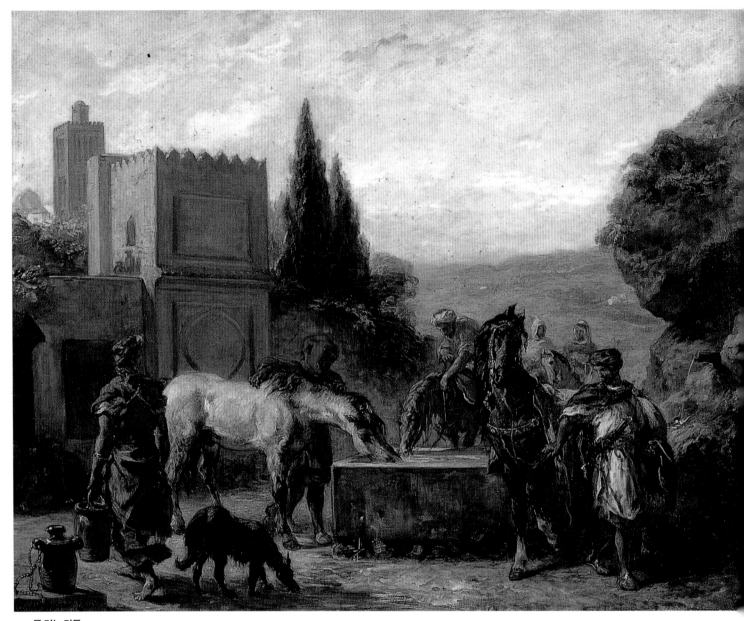

물 먹는 말들
1862, 유화, 73.7×92.4cm
필라델피아 미술관

산에서 전투하는 아랍인들
1863, 유화, 92×74cm
워싱턴 국립미술관

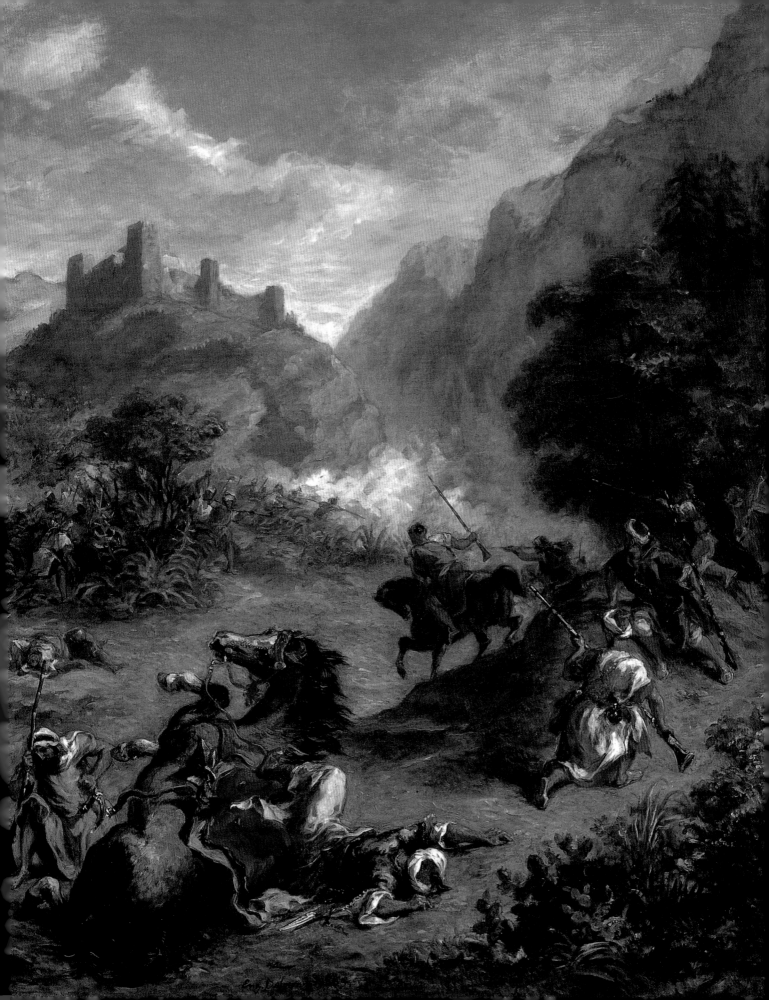

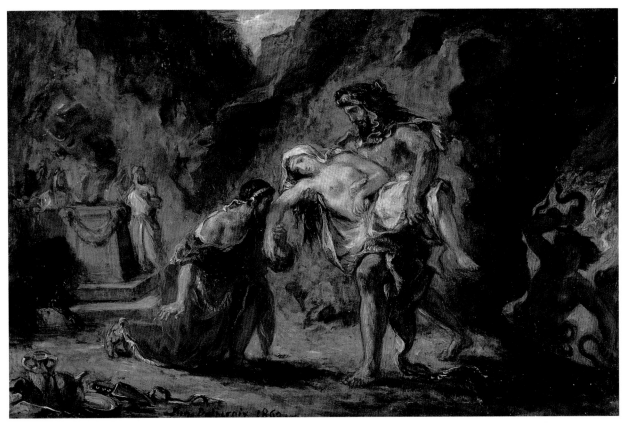

지하로부터
알케스티스를
구해오는
헤라클레스
1862, 유화,
32.3×48.8cm
워싱턴 필립스
컬렉션

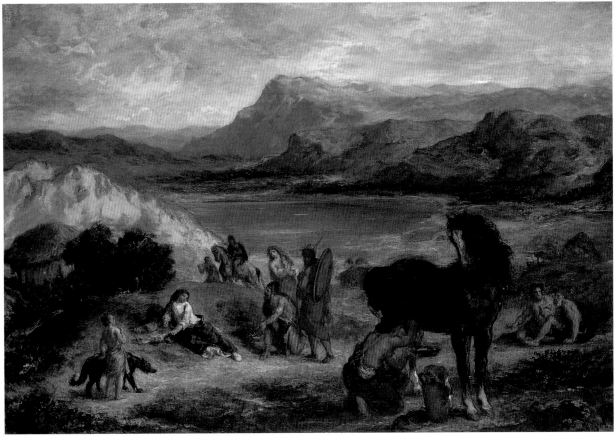

스키타이에서의
오비디우스
1859, 유화,
87.6×130cm
런던 국립미술관

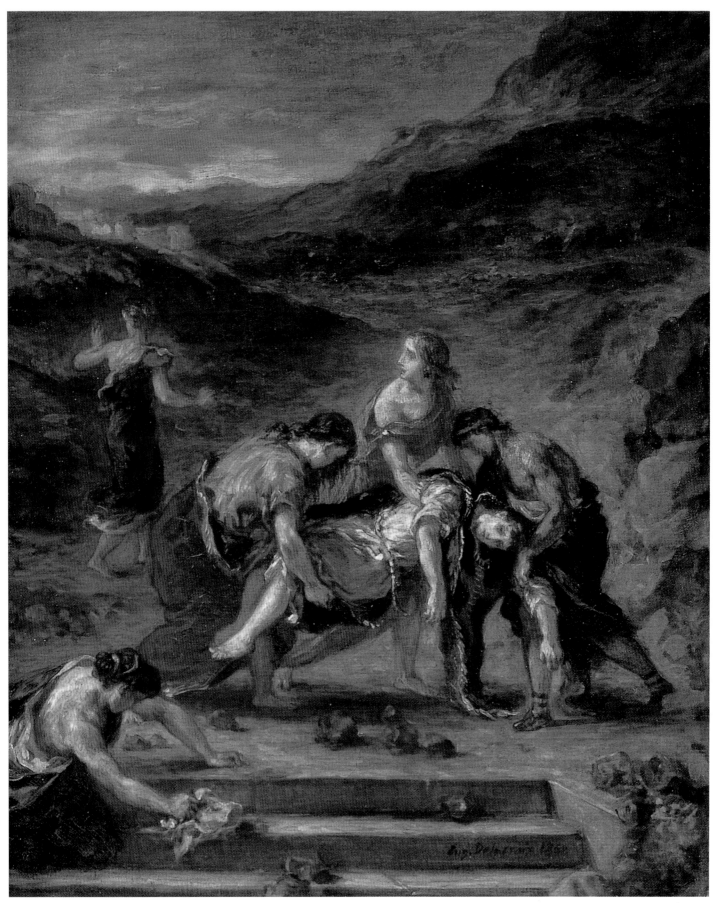

스테판 성자의 시체를 옮기는 여인들, 1862, 유화, 46.7×38cm, 영국 버밍엄 대학 순수예술연구소

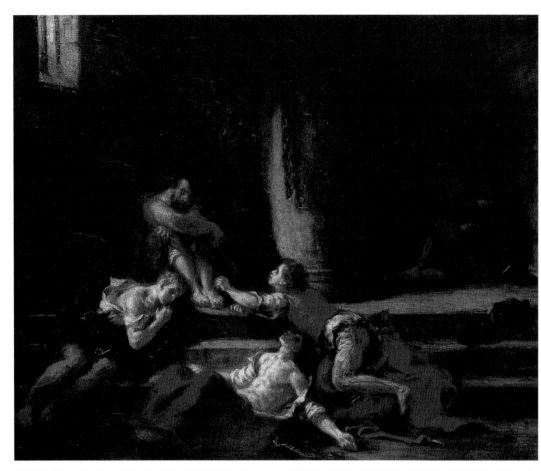

우골리노와 그의 아들들
1860, 유화, 50×61cm
코펜하겐 오르드룹고드 삼링엔

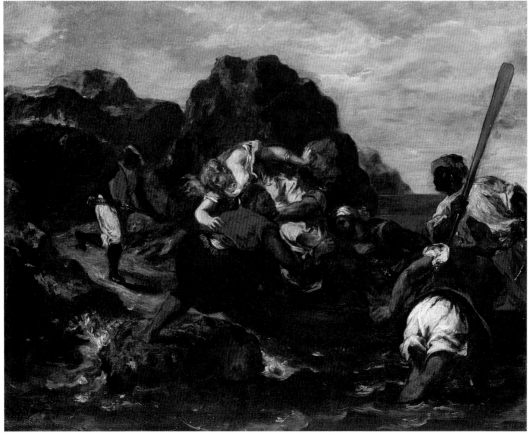

젊은 여인을 유괴하는 아프리카 해적들
1852, 유화 , 65×81cm
파리, 루브르 미술관

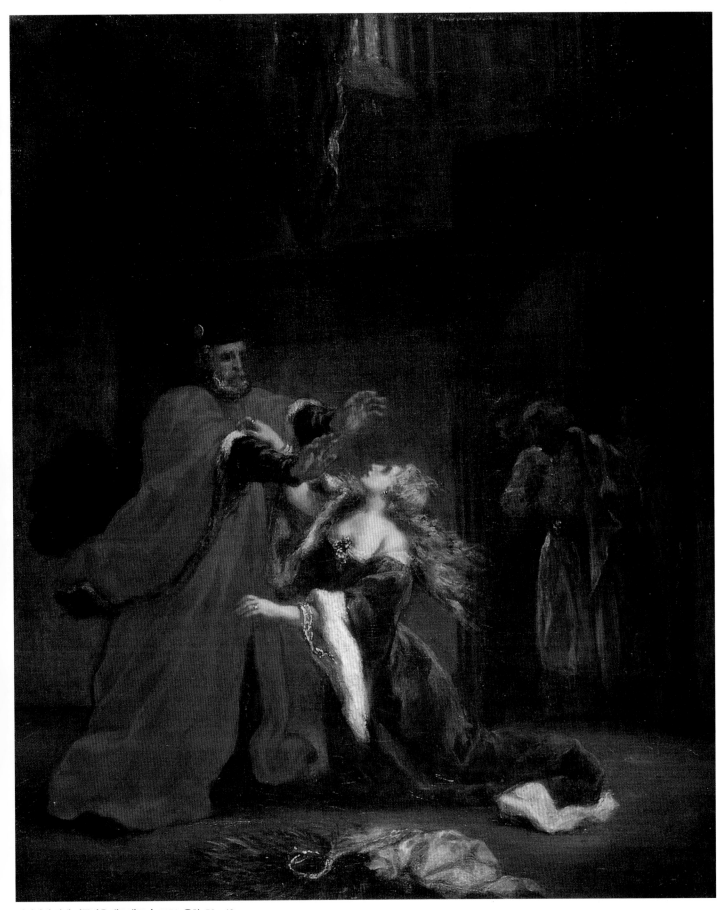

아버지에 의해 저주받은 데스데모나, 1852, 유화, 59×49cm

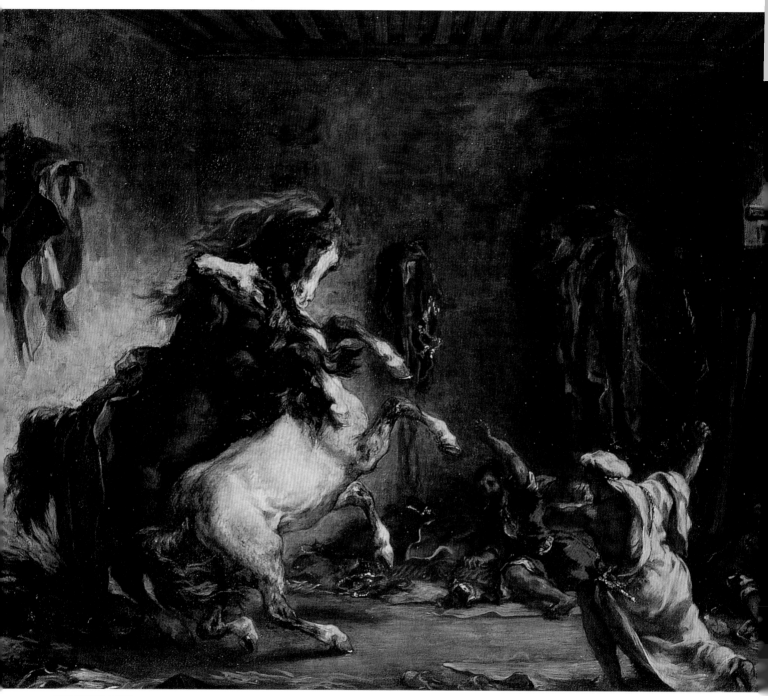

마굿간에서의 말싸움
유화, 64.5×81cm
파리, 루브르 미술관

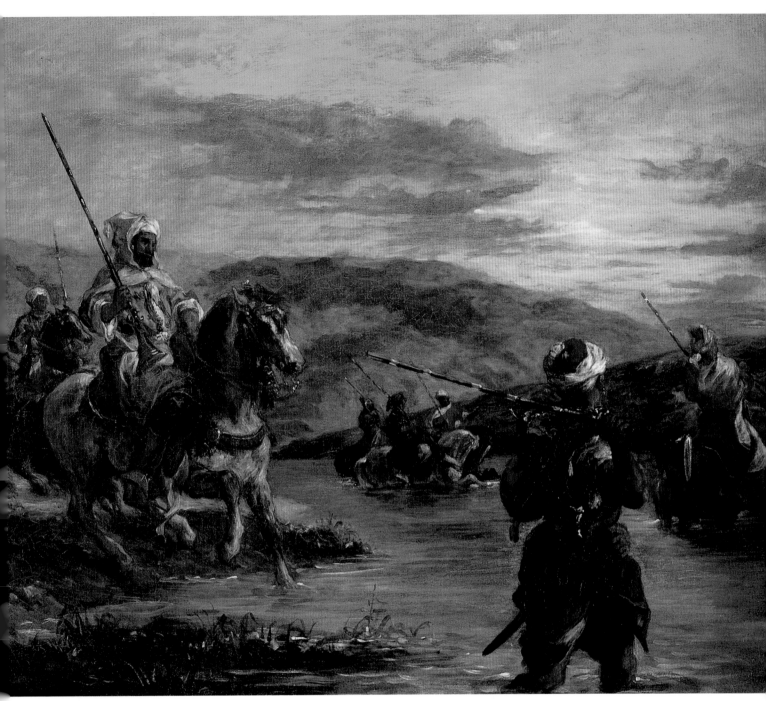

강에서 진군하는 모로코 병사들
1858, 유화, 60×73cm
파리, 오르세 미술관

JAEWON ART BOOK 11

빅토르 외젠 들라크루아

감수 / 박서보 · 오광수

1판 1쇄 인쇄 2003년 12월 15일
1판 1쇄 발행 2003년 12월 20일

발행처 / 도서출판 재원
발행인 / 박덕흠
디자인 / 주식회사 CSD
색분해 / 으뜸 프로세스(주)
인 쇄 / (주)중앙 P&L

등록번호 / 제10-428호
등록일자 / 1990년 10월 24일

서울 마포구 서교동 461-9 우편번호 121-841
전화 323-1411(代) 323-1410 팩스 323-1412
E-mail:jaewonart@yahoo.co.kr

ⓒ 2003, 도서출판 재원

ISBN 89-5575-040-4 04650
세트번호 89-5575-042-0